21世纪全国高等院校艺术设计系列实用规划教材

设计思维与表达

主 编 文 健 王 强 关 未
副主编 魏乐芳 冯劲章 胡 娉

北京大学出版社
PEKING UNIVERSITY PRESS

内容简介

本书共分为四章，第一章介绍设计思维与表达的基本概念、特点、分类和学习方法；第二章介绍环境艺术设计思维与表达的技巧，主要从室内环境设计思维与表达、室外景观环境设计思维与表达和建筑环境设计思维与表达三个角度进行分类讲解；第三章介绍产品设计思维与表达的技巧，主要从产品设计思维与表达的基本概念和产品设计的系统思维方式与表达技巧两个角度进行分类讲解；第四章介绍图形设计思维与表达的技巧。

本书理论讲解精炼，注重对学生动手能力的培养，示范步骤清晰，训练方法科学有效，学生如能坚持按照书中的方法训练，在短时间内就可以使自己的设计思维与表达水平得到较大提高。书中收录的大量精美图片资料具备较高的参考和收藏价值，可以提升学生的审美修养。

本书可作为应用型本科院校和高职高专类院校艺术设计专业基础教材，也可以作为业余爱好者的自学辅导用书。

图书在版编目(CIP)数据

设计思维与表达/文健，王强，关未主编. —北京：北京大学出版社，2012.4
(21世纪全国高等院校艺术设计系列实用规划教材)
ISBN 978-7-301-20413-9

I.①设… Ⅱ.①文…②王…③关… Ⅲ.①艺术—设计—高等学校—教材 Ⅳ.①J06

中国版本图书馆 CIP 数据核字(2012)第049181号

书　　　名：	设计思维与表达
著作责任者：	文　健　王　强　关　未　主编
策划编辑：	孙　明
责任编辑：	翟　源
标准书号：	ISBN 978-7-301-20413-9/J · 0429
出　版　者：	北京大学出版社
地　　　址：	北京市海淀区成府路 205 号　100871
网　　　址：	http://www.pup.cn　http://www.pup6.cn
电　　　话：	邮购部 62752015　发行部 62750672　编辑部 62750667　出版部 62754962
电子邮箱：	pup_6@163.com
印　刷　者：	北京宏伟双华印刷有限公司
发　行　者：	北京大学出版社
经　销　者：	新华书店

787mm×1092mm　16 开本　8.75印张　204 千字
2012年 4 月第 1 版　2015 年 5 月第 2 次印刷

定　　价：41.00 元

未经许可，不得以任何方式复制或抄袭本书之部分或全部内容。
版权所有　侵权必究　举报电话：010-62752024
电子邮箱：fd@pup.pku.edu.cn

前 言

"设计思维与表达"是艺术设计专业的一门基础课程。该课程不仅可以训练学生的设计创造能力，而且可以记录设计构思，展现设计概念，收集设计素材，为正式的设计做好铺垫。设计思维是一种特殊的思维方式，它是以逻辑思维为基础，以形象思维为表现形式的一种艺术理念。设计思维的核心是创新，讲究以独创性、新颖性的观念和形式体现设计的内涵。设计表达则是将思维所得的成果用图形、文字、符号等视觉语言反映出来的一种行为。

本书内容共分为四章，第一章介绍设计思维与表达的基本概念、特点、分类和学习方法；第二章介绍环境艺术设计思维与表达的技巧，主要从室内环境设计思维与表达、室外景观环境设计思维与表达和建筑环境设计思维与表达三个角度进行分类讲解；第三章介绍产品设计思维与表达的技巧，主要从产品设计思维与表达的基本概念和产品设计的系统思维方式与表达技巧两个角度进行分类讲解；第四章介绍图形设计思维与表达的技巧。

本书理论讲解精炼，注重对学生动手能力的培养，示范步骤清晰，训练方法科学有效，学生如能坚持按照书中的方法训练，在短时间内就可以使自己的设计思维与表达水平得到较大提高。书中所收录的大量精美图片资料具备较高的参考和收藏价值，可以提升学生的审美修养。本书可用作应用型本科院校和高职高专类院校艺术设计专业基础教材，也可以作为业余爱好者的自学辅导用书。

本书在编写过程中得到了广东白云技师学院艺术系广大师生的大力支持和帮助，其中的第一章、第二章第一节和第二节由文健编写；第二章第三节由关未编写；第三章由王强编写；第四章由魏乐芳编写。冯劲章、胡娉等为本书提供了许多作品，在此一并感谢。由于编者的学术水平有限，书中难免存在一些不足之处，敬请读者批评指正。

文 健

2012 年 1 月

目 录

第一章　设计思维与表达概述 ··· 1
　　思考与训练 ··· 3

第二章　环境艺术设计思维与表达 ··· 4
　　第一节　室内环境设计思维与表达 ··· 4
　　第二节　室外景观环境设计思维与表达 ······································ 26
　　第三节　建筑环境设计思维与表达 ·· 50
　　思考与训练 ··· 69

第三章　产品设计思维与表达 ·· 70
　　第一节　产品设计思维与表达的基本概念 ·································· 70
　　第二节　产品设计的系统思维方式与表达 ·································· 83
　　思考与训练 ·· 110

第四章　图形设计思维与表达 ··· 111
　　思考与训练 ·· 134

第一章　设计思维与表达概述

设计思维是一种特殊的思维方式，它是以逻辑思维为基础，以形象思维为表现形式的一种艺术理念。设计思维的核心是创新，讲究以独创性、新颖性的观念和形式体现设计的内涵。设计表达则是将思维所得的成果用图形、文字、符号等视觉语言反映出来的一种行为。

一、设计思维与表达的基本概念

设计是把一种计划、规划、设想通过视觉的形式传达出来的活动过程。思维是人脑对客观现实概括的和间接的反映，它反映的是事物的本质和事物间规律性的联系。思维的主体是对信息进行能动的操作，包括信息的采集、传递、存储、提取、删除、对比、筛选、判别、排列、分类、整合和表达等。

设计思维是一种特殊的思维方式，它是以逻辑思维为基础，以形象思维为表现形式的一种艺术理念。设计思维的核心是创新，讲究以独创性、新颖性的观念和形式体现设计的内涵。设计表达则是将思维所得的成果用图形、文字、符号等视觉语言反映出来的一种行为。设计是科学与艺术的统一，设计思维实际包含科学思维和艺术思维两种思维模式。科学思维即逻辑思维，它是一种链式的、递进式的思维方式；艺术思维则以形象思维为主要特征，是非连续性的、跳跃性的，是一种极富创造力的思维方式。

设计思维的核心是创新，所以设计思维的本质是创造性思维。创造性思维是指有主动性和创见性的思维，通过创造性思维，不仅可以揭示客观事物的本质和规律性，而且能在此基础上产生新颖的、独特的、有社会意义的思维成果，开拓人类知识的新领域。广义的创造性思维是指思维主体有创见、有意义的思维活动，每个正常人都有这种创造性思维。狭义的创造性思维是指思维主体发明创造、提出新的假说、创见新的理论、形成新的概念等探索未知领域的思维活动，这种创造性思维是少数人才有的。

二、设计思维的特点

1. 求实性

指设计思维应善于发现社会的需求，满足设计的实用功能，拓展设计思维的空间。

2. 批判性

指设计思维应敢于用科学的怀疑精神，对原有知识体系和权威论断进行批判，选择性地继承有用的知识。习惯思维是人们思维方式的一种惯性，致使人们不敢想、不敢改、不愿改，墨守成规，大大阻碍了新事物的产生和发展。因此思维的批判性体现在敢于冲破习惯思维的束缚，敢于打破常规去思维。

3. 连贯性

指设计思维应不断提出新的构想，不断优化和完善设计理念，并使思维保持连续性和贯穿性。

4. 灵活性

指设计思维应善于巧妙地、机动灵活地转变思维方向，产生适合时宜的设计方法和理念。并善于选择最佳方案，富有成效地解决问题。

5. 跳跃性

指设计思维是具有明显的非连续性、跨越性的非线性思维方式，可以天马行空地构思，不受逻辑性的羁绊。

三、设计思维的分类

设计思维按照设计的领域可以分为环境艺术设计思维、产品设计思维和图形设计思维等。环境艺术设计思维是指针对环境艺术领域，包括室内环境、室外景观环境和建筑环境进行的设计构思和艺术表现；产品设计思维是指针对工业产品进行的设计构思和艺术表现；图形设计思维是指针对平面二维图形进行的设计构思和艺术表现。

设计思维从思维的领域可以分为以下几种。

1. 形象思维

形象思维是用直观形象和表象进行分析、综合、抽象和概括的一种思维形式。其主要以直观的知觉形象、记忆和想象的表象为载体来进行思维的加工、变幻、组合和表达。

2. 逻辑思维

逻辑思维是以概念、推理和判断等形式进行的思维形式。其特点是把直观所得的东西整合概括成概念、定理和原理。其最基本的结构是三段论：如果所有B是A，所有C是B；那么所有C是A。

3. 发散思维

发散思维又称求异思维，是指在思维过程中，从一点向多点发散，充分发挥想象力，通过知识结构、观念进行重新组合，找出更多、更新、更好的解决方案的思维方式。

4. 收敛思维

收敛思维又称求同思维，是指从已知信息中总结出逻辑结论，并寻求正确答案的一种有方向、有条理的思维方式。

5. 逆向思维

逆向思维是指人们沿着事物相反的方向，用相反的方式对事物进行逆向思考，一般是从事物的结构、形态、功能和属性的相反面去思考的思维方式。

6. 多维思维

多维思维是指以事物的多方向或多功用为切入点来观察和分析事物，掌握其多元化的品质和特性的思维方式。

7. 联想思维

联想思维是指人们将一种事物的形象与另一种事物的形象联系起来，寻求事物之间的相似或共同之处的思维方式。

四、设计思维的表达

设计思维的表达是指将设计思维所得的成果用图形、文字、符号等视觉语言反映出来的一种表现形式。由于设计思维具有偶发性，创意灵感具有瞬间即逝的特点。因此，设计思维的表达常采用手绘快速草图的方式。手绘快速草图可以方便快捷地记录和传达设计师的设计意图，将设计师心中所想的初步方案寥寥几笔、简单明了地表现出来，为下一步的深入方案设计做好准备，是最直接、最有效的设计表达方法。同时，手绘快速草图还可以收集大量的设计创作素材，激发创作灵感，为今后的设计创作做好准备。

手绘快速草图的工具主要有铅笔、钢笔、彩色铅笔和马克笔。铅笔主要用于设计构思方案的初稿，其具有方便、快捷、易涂改的特点；钢笔既可用于方案草图，又可以作为正式的定稿，其具有线条清晰、流畅、表现力丰富的特点；彩色铅笔和马克笔主要用于着色，可以简便、快捷地表达出物象的基本色彩，提升物象的艺术美感。

手绘快速草图常用的工具如图1.1所示。

铅笔　　　　钢笔

彩色铅笔

马克笔

图1.1　手绘快速草图常用的工具

思考与训练

1．什么是设计思维？设计思维有哪些特点？

2．设计思维从思维的领域可以分为哪几种思维形式？

第二章 环境艺术设计思维与表达

环境艺术设计是指为美化环境而进行的艺术创造活动。它是一个内容丰富、概念广泛、多学科交叉的综合性学科。环境艺术设计作为一种艺术形式，它比建筑更巨大，比规划更广泛，比工程更富有感情。这是一种综合的艺术，一种包容性极强、内涵丰富的艺术。环境艺术设计的内容包括室内环境设计、室外景观环境设计和建筑空间环境设计。

第一节 室内环境设计思维与表达

一、室内环境设计思维与表达的基本概念

室内环境设计是人们根据室内空间的使用性质，运用物质技术手段，创造出功能合理、舒适优美的室内环境，以满足人的物质与精神需求而进行的空间创造活动。室内环境设计所创造的室内空间环境既有使用价值，又满足相应的功能要求，同时也反映了历史文脉、风格和环境气氛等精神因素。现代室内环境设计是综合的室内环境艺术设计，它既包括视觉环境和工程技术方面的问题，也包括声、光、热等物理环境以及氛围、意境等心理环境和文化内涵等内容。

室内环境设计思维与表达是指针对室内环境进行的设计构思和艺术表现。它是通过设计者的脑力劳动，运用艺术创作的技巧，构思出室内空间形态和造型形式，并最终表达出来的设计思考与创造活动。

二、室内环境设计思维与表达的步骤

室内环境设计水平的高低、质量的优劣与设计者的专业美学素质和文化艺术素养紧密相连。而各个室内单项设计最终实施后的成果的品位，又和该项工程具体的施工技术、用材质量、设施配置情况以及与建设者(即业主)的协调关系密切相关，即设计是具有决定意义的最关键的环节和前提，但最终成果的质量有赖于：设计—施工—用材(包括设施)—与业主关系的整体协调。

室内环境设计思维与表达的步骤是指完成室内环境设计项目的步骤和方法，是保证设计质量的前提。室内环境设计思维与表达的步骤一般分为三步：设计准备阶段、方案草图构思阶段和设计效果图表现阶段。

1. 设计准备阶段

(1) 接受委托任务书，或根据标书要求参加投标。

(2) 明确设计期限，制订设计计划，综合考虑各工种的配合和协调，以及预算造价。

(3) 明确室内环境设计的任务和要求，如室内环境设计的使用性质、功能特点、等级标准和风格样式等。

(4) 了解室内环境设计项目所在建筑的基本情况，熟悉室内环境设计的相关规范和标准，并进行现场勘测。

(5) 明确室内环境设计项目中所需材料的情况，掌握这些材料的价格、质量、规格、色彩、防火等级和环保指标等内容，并熟悉材料的供货渠道。

(6) 签订设计合同，制定进度安排表，确定设计费率。

(7) 根据室内环境设计的任务和要求收集相关的设计素材，并进行归纳整理。

2. 方案草图构思阶段

(1) 进一步收集、分析和运用与设计任务有关的资料与信息，构思设计方案，并绘制手绘方案草图。

(2) 优化方案草图，制作设计文件，设计文件主要包括设计说明书、设计意向图、初步平面布局图和主要空间造型样式手绘草图。

3. 设计效果图表现阶段

设计效果图主要分为电脑效果图和手绘效果图。对室内的重要环境空间，如家居空间中的客厅、酒店空间中的大堂等需用电脑效果图的方式进行设计表达，这样可以更加真实、直观地表现室内空间环境，提高设计的成功率。但由于电脑效果图制作时间较长，制作成本较高，所以在一些普通的室内空间可以采用手绘效果图的方式进行设计表达。手绘效果图绘制时间较短，成本低，且有利于设计方案的推敲与优化，是设计师较喜欢的设计思维与表现方式。

室内环境设计思维与表达作品如图2.1~图2.20所示。

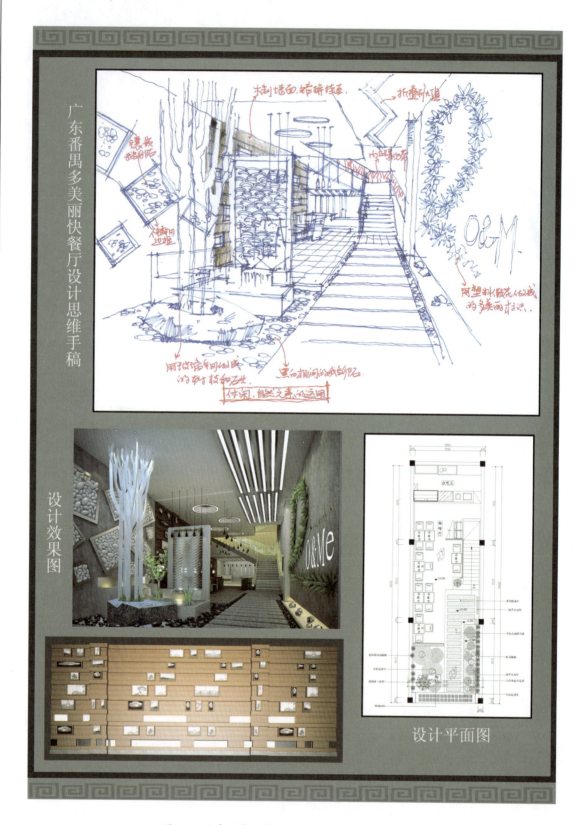

图2.1 室内环境设计思维与表达作品(1) 文健

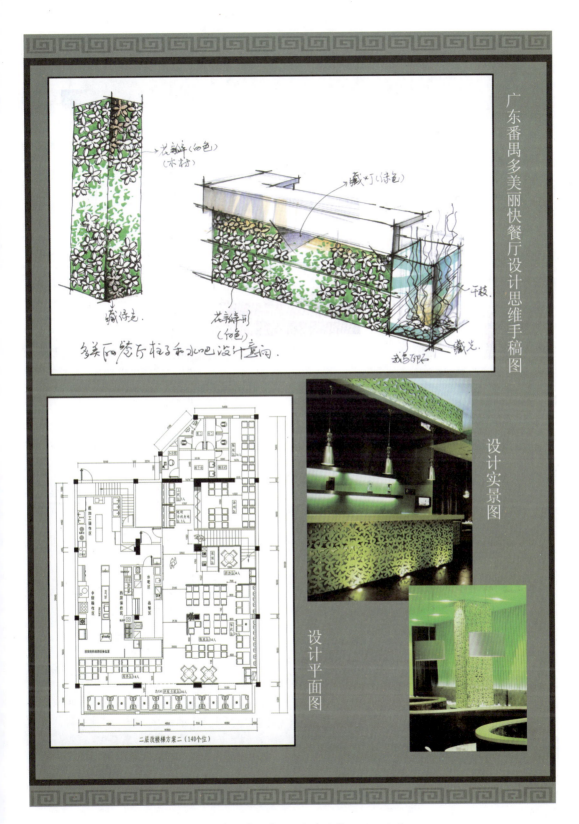

图2.2 室内环境设计思维与表达作品(2) 文健

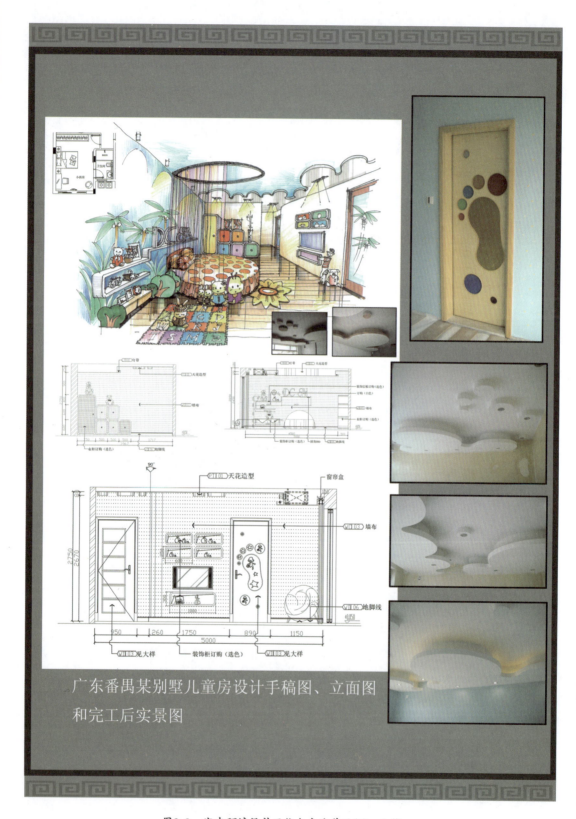

图2.3 室内环境设计思维与表达作品(3) 文健

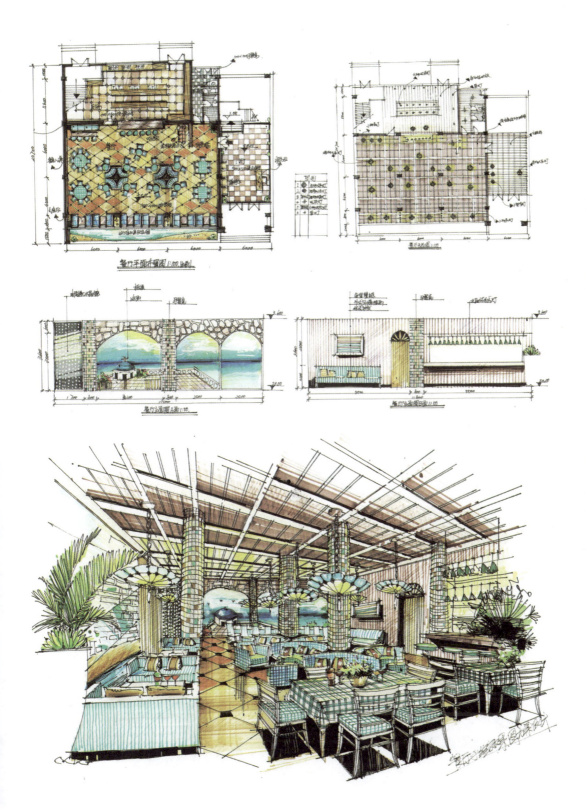

图2.4 室内环境设计思维与表达作品(4) 吴世铿

第二章 环境艺术设计思维与表达

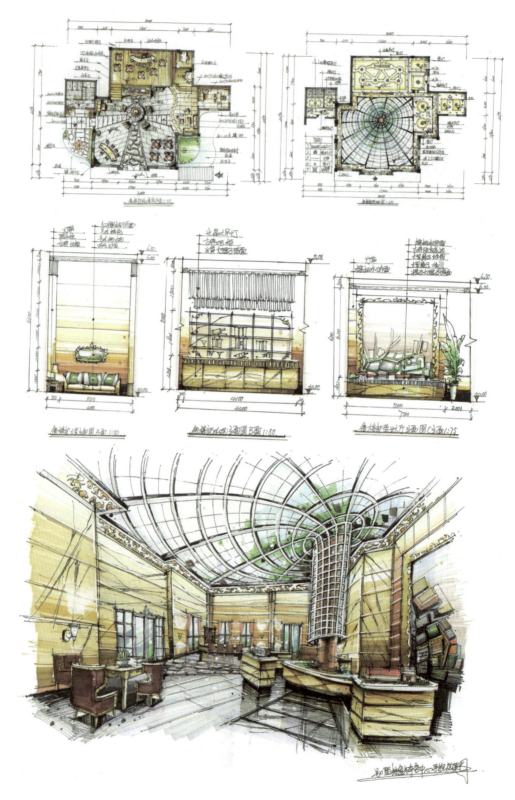

图2.5 室内环境设计思维与表达作品(5) 吴世铿

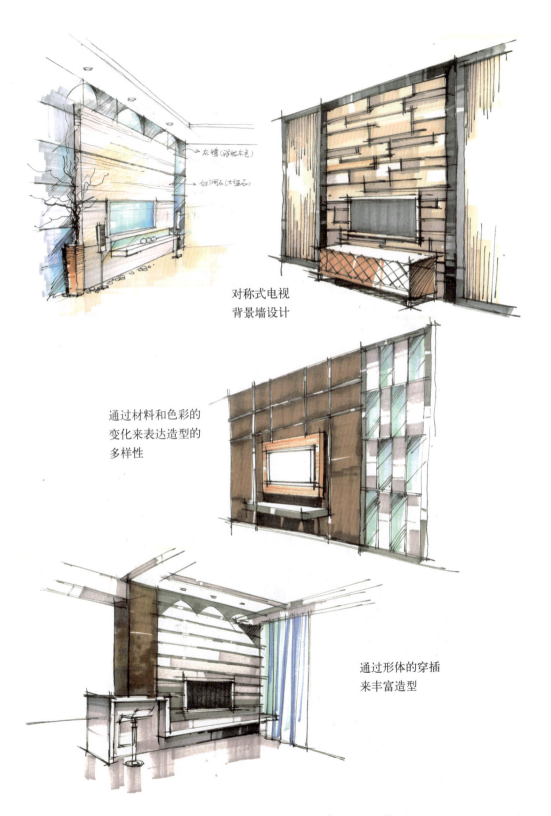

图2.6 室内环境设计思维与表现作品(6) 文健

图2.7 室内环境设计思维与表达作品(7) 袁铭栏

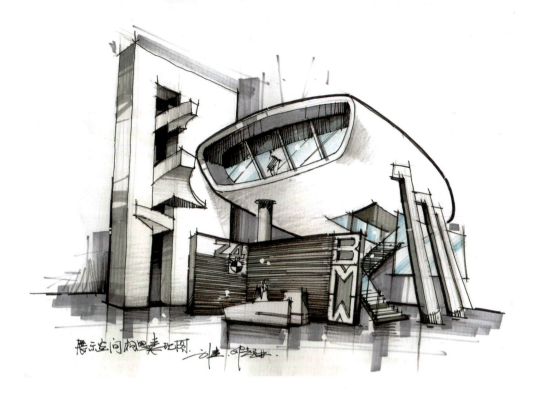

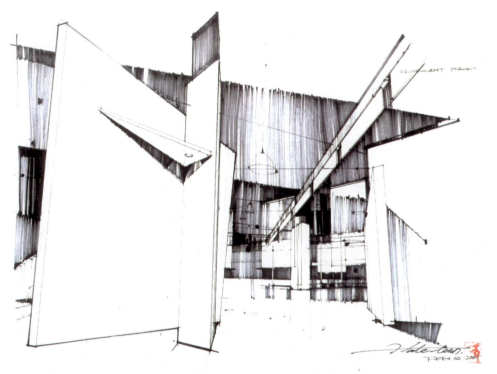

图2.8　室内环境设计思维与表达作品(8)　文健、李小霖

图2.8中的两幅作品空间组合新颖，结构极具张力，造型灵活多变，给人以较强的视觉冲击力。画面笔触与线条粗放、生动，具有较强的块面感和力度感。色彩淡雅、大方，整体感强。

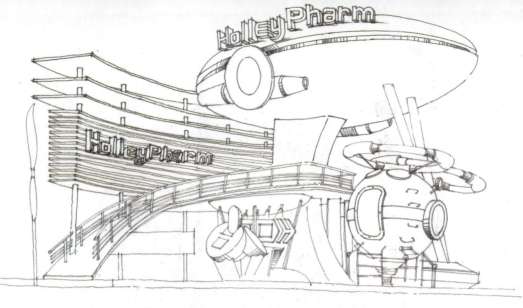
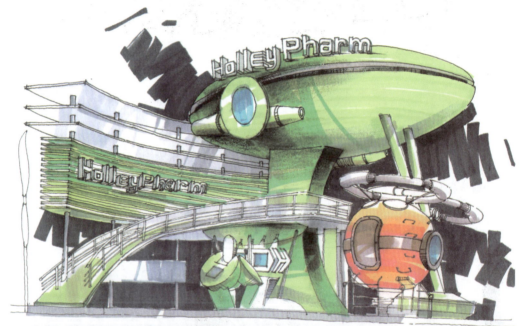

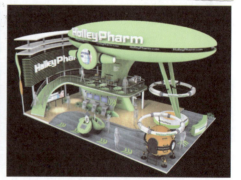

图2.9 室内环境设计思维与表达作品(9) 文健、徐方金

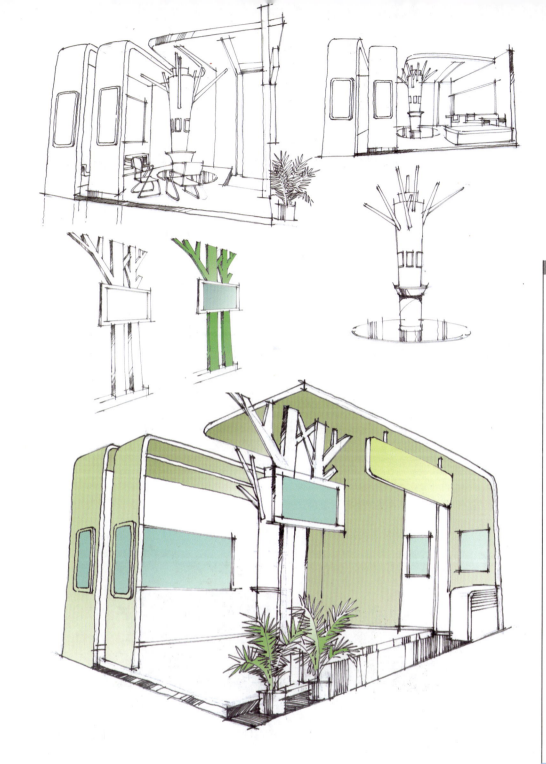

图2.10 室内环境设计思维与表达作品(10) 文健、王强

图2.10所示的作品空间组合合理,结构收放自如。造型新颖,运用了仿生学的设计原理,将自然界的植物形状引入设计中,给人以清新、明快的感觉。空间中的直线与曲线交相辉映,在圆润中展现出张力,极具活力与魅力。色彩淡雅、大方,能较好地衬托展品。

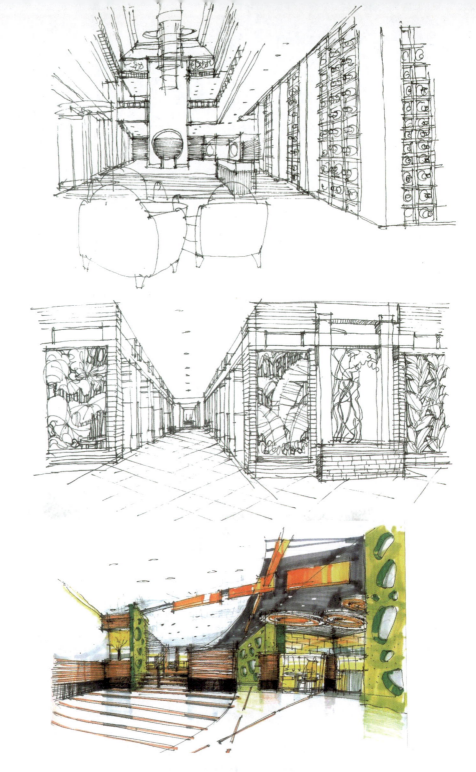

图2.11 室内环境设计思维与表达作品(11) 崔笑声

图2.11所示的这组餐饮空间环境设计手绘效果图作品构图均衡,室内空间格局形式自由、灵活。用笔简洁明了,线条流畅自然,表现出手绘作品特有的轻松感。

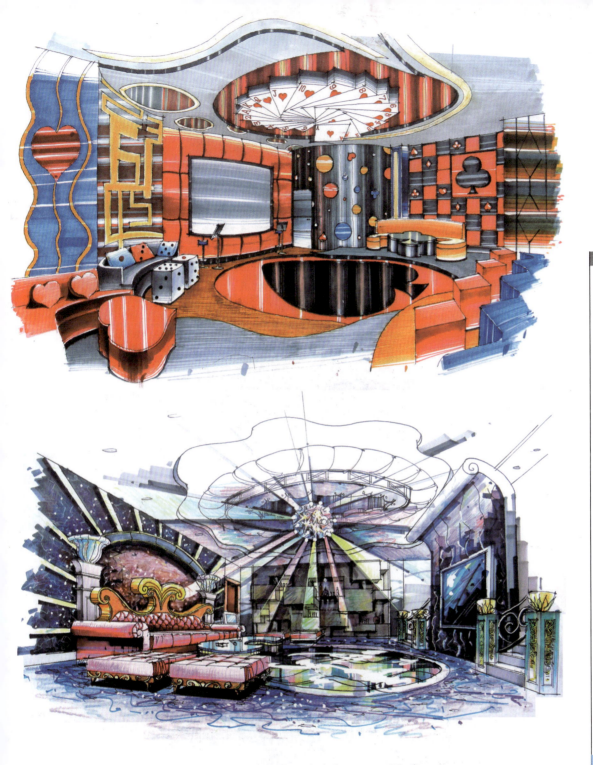

图2.12 室内环境设计思维与表达作品(12) 学生作品

 这两幅室内家居空间环境设计手绘效果图作品构图均衡、稳定，空间开阔、舒展，色彩简洁、明快，用笔生动、灵活，使画面极富节奏感和韵律感。

设计思维与表达

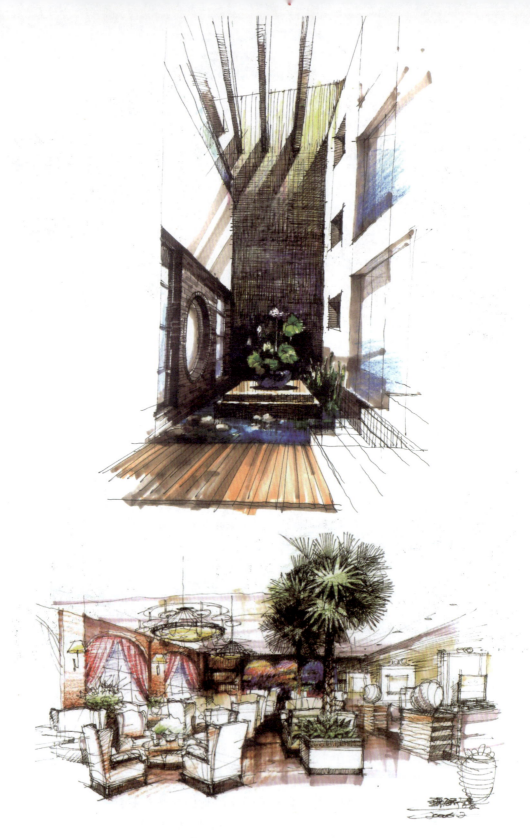

图2.13 室内环境设计思维与表达作品(13) 辛冬根

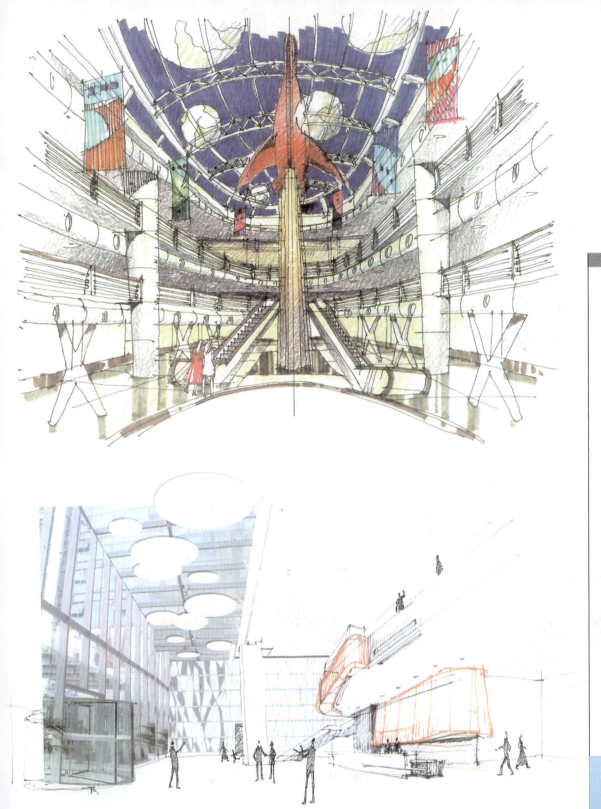

图2.14 室内环境设计思维与表达作品(14) 杜炼斌

这两幅室内公共空间环境设计手绘效果图作品构图均衡、稳定，空间开阔、舒展，用笔细腻、简约，用色简洁、明快，结合了电脑贴图，使空间的表现效果灵动、新颖。

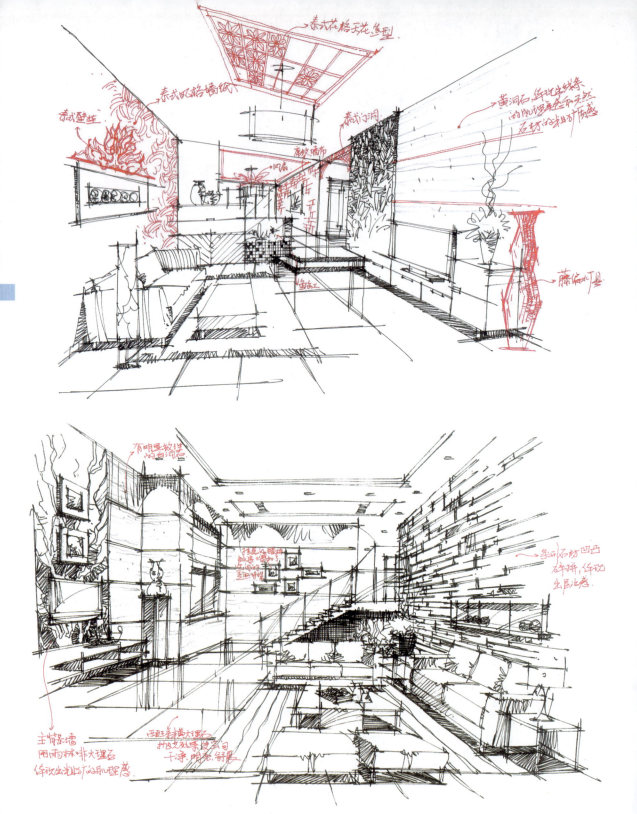

图2.15 室内环境设计思维与表达作品(15) 文健

这两幅室内空间环境设计手绘构思草图作品透视严谨,构图舒展,较完整地表达了室内空间的主要界面。线条生动、活泼,具有较强的表现力,配合文字说明,使设计理念更加清晰。

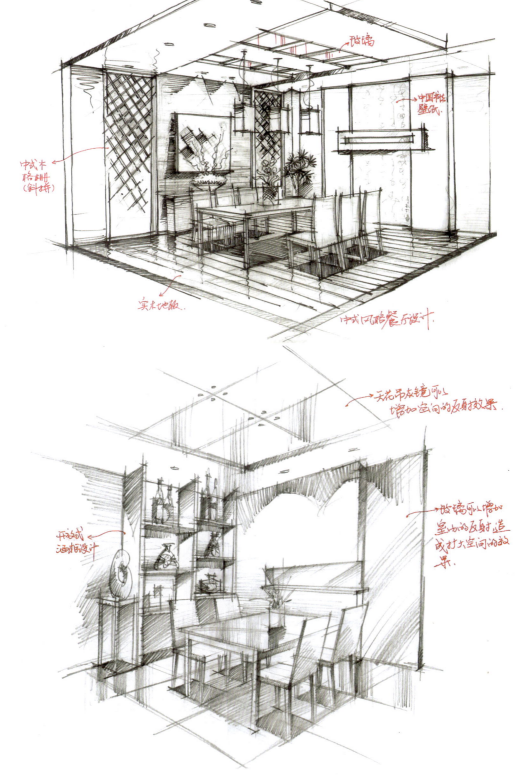

图2.16 室内环境设计思维与表达作品(16) 文健

 这两幅室内空间环境设计手绘构思草图作品主要采用室内两点透视的画法进行构图，使空间更有立体感。画面线条生动、流畅，光影表现丰富。物体的光感和质感表现到位，层次分明。

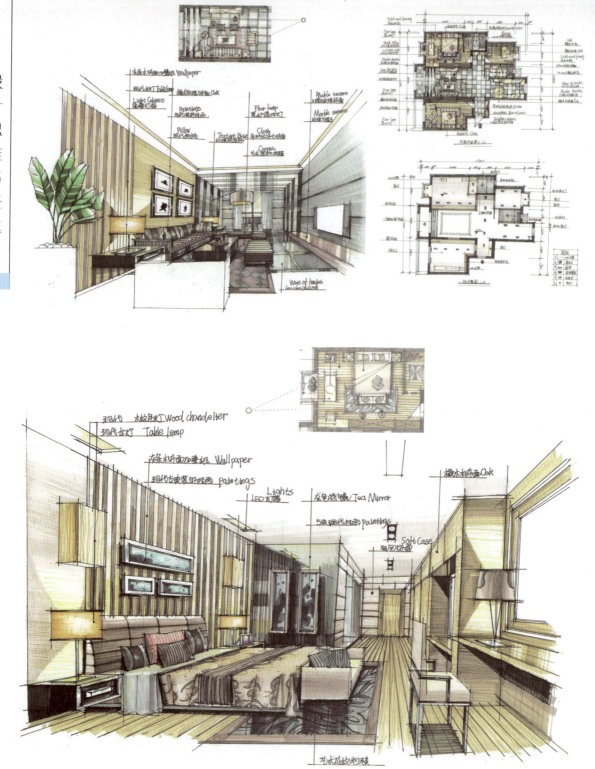

图2.17 室内环境设计思维与表达作品(17) 吴世铿

这两幅室内空间环境设计手绘构思草图作品透视严谨，线条流畅、婉转，极富表现力。画面主次、虚实关系处理较好，使画面效果显得轻松、自然。

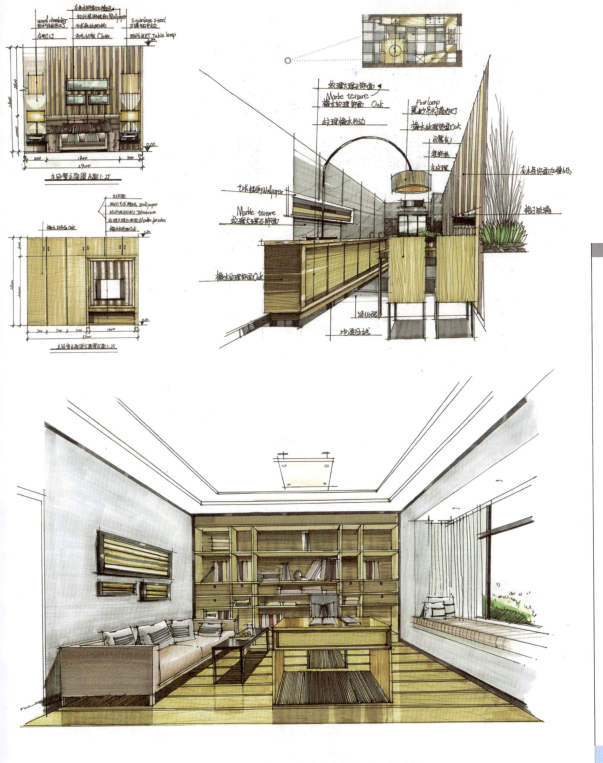

图2.18 室内环境设计思维与表达作品(18) 吴世铿

这两幅室内空间环境设计手绘构思草图作品透视比例关系严谨,设计师将主要的造型抽象几何化,显示出一种理性的精神。画面线条流畅、细致,较好地表现出了物体的质感和光感。

设计思维与表达

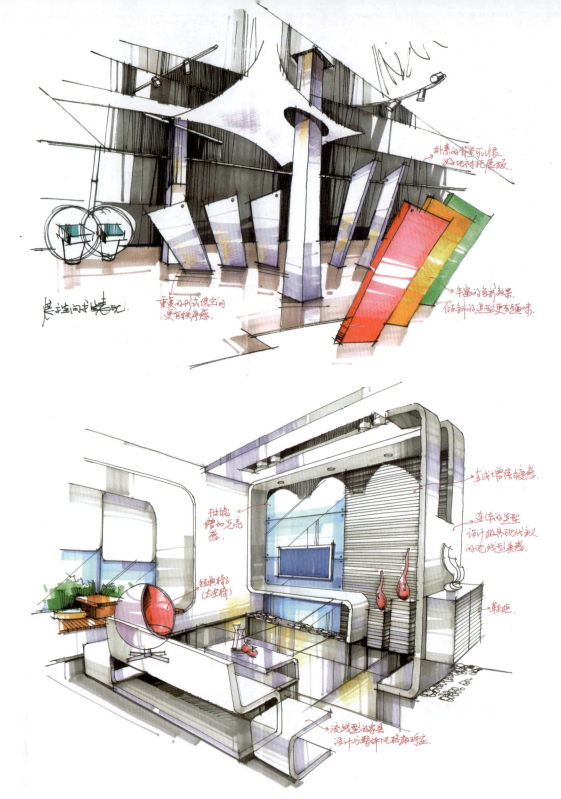

图2.19 室内环境设计思维与表达作品(19) 文健

　　这两幅室内空间环境设计手绘构思草图作品构图严谨，造型新颖，线条细腻、精致，疏密得当，层次分明。画面整体效果和谐统一，朴实自然。

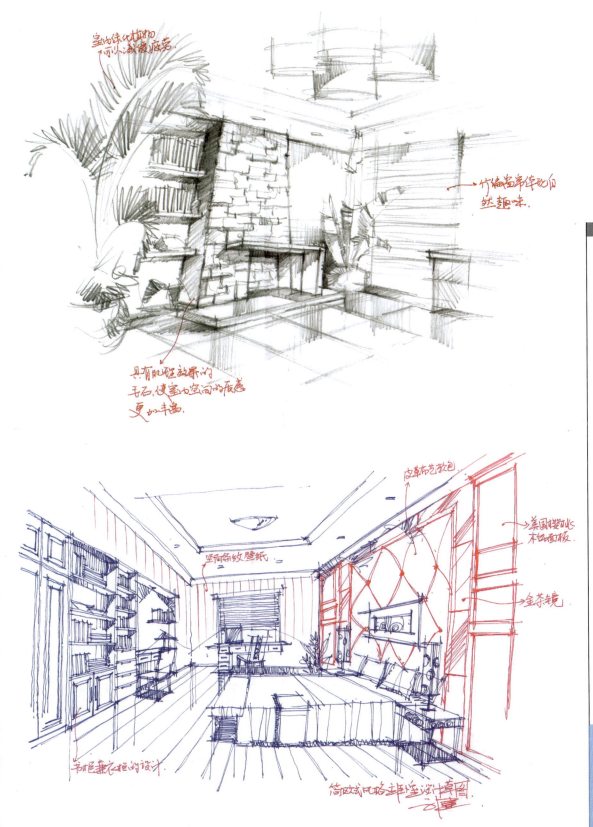

图2.20 室内环境设计思维与表达作品(20) 文健

第二章 环境艺术设计思维与表达

第二节　室外景观环境设计思维与表达

一、室外景观环境设计思维与表达的基本概念

室外景观环境设计是一门以室外环境景观规划为主题的设计学专业学科。它所涉及的范围非常广泛，是一门集艺术学、工程技术学、环境学、生态学、植物配置学、社会人文学等门类为一体的综合性学科。室外景观环境设计的宗旨就是通过对特定室外环境进行科学的分析，合理的规划，创造出具有一定社会文化内涵和审美趋向的景色，为人类的户外活动创建一个良性的、优化的、艺术化的环境。优美的室外景观环境可以调节人的心情，丰富人的思想感情，集自然美与人工美于一体，使人在精神上得到放松、愉悦和满足。

室外景观环境设计思维与表达是针对室外景观环境进行的设计构思和艺术表现。它是通过设计者的创造性思维，对景观环境进行合理的规划与设计，包括对地形地貌的勘测，对土壤、水源、气候的考查，对周围民俗、宗教、人文环境的了解，对景观建筑与小品、景观植物的合理搭配等。同时，室外景观环境设计还是一门融合了文学、建筑、雕塑等艺术门类为一体的艺术类学科。

二、室外景观环境设计思维与表达的步骤

室外景观环境设计思维与表达的步骤是指完成室外景观环境设计项目的步骤和方法。室外景观环境设计思维与表达的步骤一般分为三步：设计准备阶段、方案草图设计意向阶段和设计效果图表现阶段。

1. 设计准备阶段

（1）接受景观设计项目委托任务书。

（2）明确室外景观环境设计的任务和要求，如使用性质、功能要求、风格样式和造价等。

（3）实地考察景观设计项目的地形、地貌，以及土壤、水源、气候和周围人文环境，并进行现场勘测。

（4）根据室外景观设计项目的任务和要求收集相关的设计素材，并进行归纳整理。

2. 方案草图设计意向阶段

（1）整理出与设计任务有关的资料与信息，构思设计方案，并绘制景观平面布置手绘方案草图。

（2）优化手绘方案草图，制作设计文件，设计文件主要包括设计说明书、设计意向图、植物配置图和主要景观造型样式手绘草图。

3. 设计效果图表现阶段

设计效果图主要分为电脑效果图和手绘效果图。对室外景观环境的全景图需用电脑效果图的方式进行设计表达，这样可以更加真实、全面地表现室外景观空间环境的全貌，提高设计的成功率。但由于电脑效果图制作时间较长，制作成本较高，所以在一些局部的景观造型样式设计中可以采用手绘效果图的方式进行设计表达。

室外景观环境设计思维与表达作品如图2.21～图2.43所示。

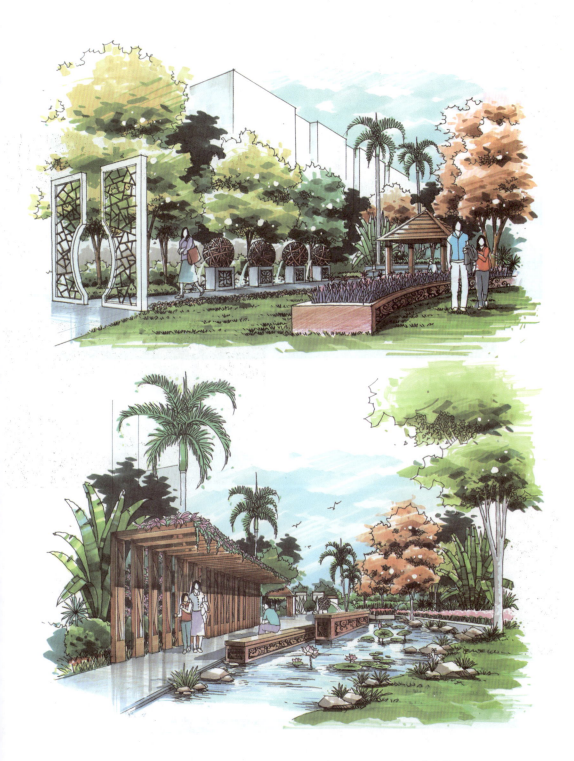

图2.21 室外景观环境设计思维与表达作品(1) 广州群英手绘作品

第二章 环境艺术设计思维与表达

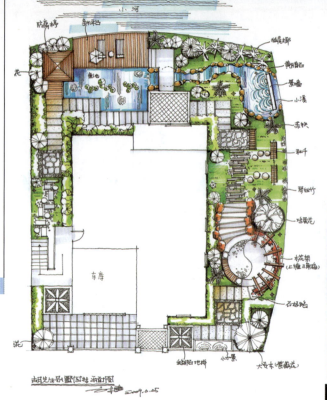
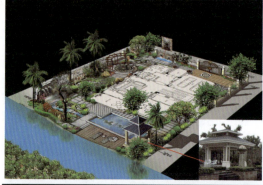
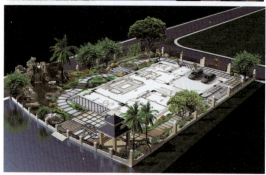

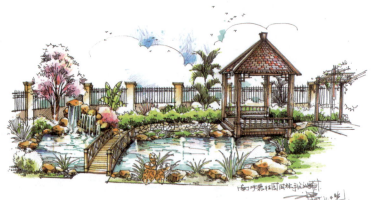

图2.22 室外景观环境设计思维与表达作品(2) 文健

　　此组室外景观环境设计思维与表达作品包含平面布置图、电脑效果图、手绘局部效果图和设计意向图(凉亭设计意向)，全面展示了景观环境设计实施后的效果。在设计上，设计师巧妙地将建筑与自然环境和谐融合在一起，营造出高雅、清幽的格调和朴实、写意的田园情趣。

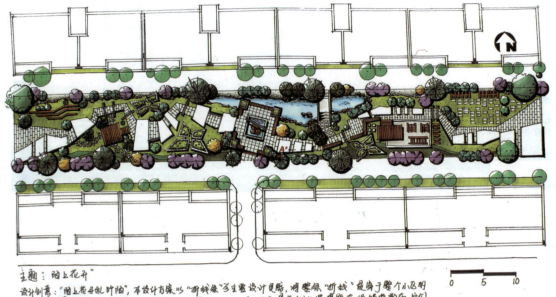

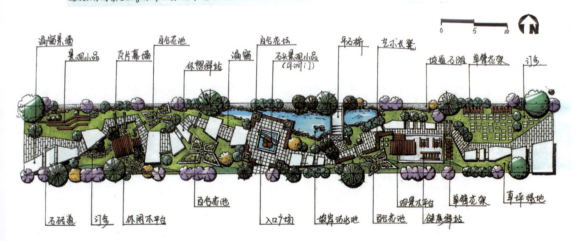

图2.23 室外景观环境设计思维与表达作品(3) 广州群英手绘作品

此组室外景观环境设计思维与表达作品包含平面布置图和植物配置图,其中平面布置图还构思了两个方案,为甲方提供了选择的余地。其设计实现了在有限的空间内达到无限的、理想的设计理念。

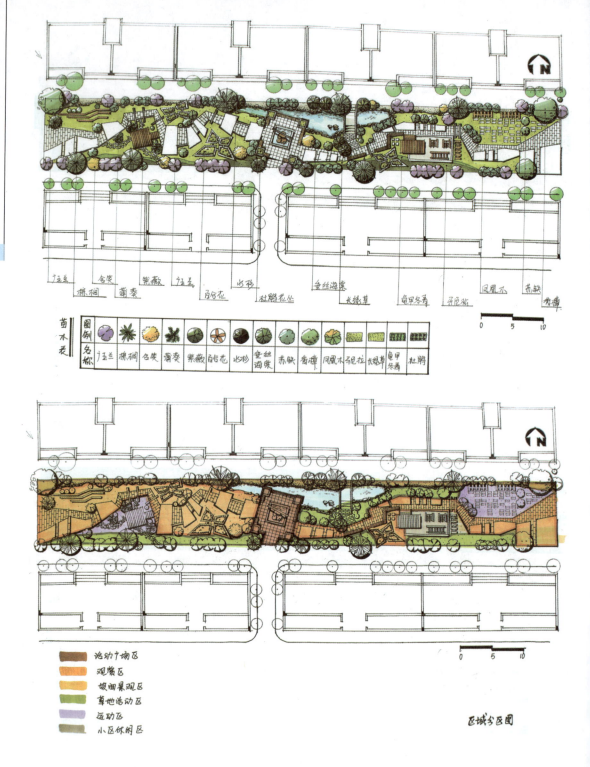

图2.24 室外景观环境设计思维与表达作品(4) 广州群英手绘作品

此组室外景观环境设计思维与表达作品包含平面布置图、设计意向图和植物配置图，较直观地将设计构思表达了出来。

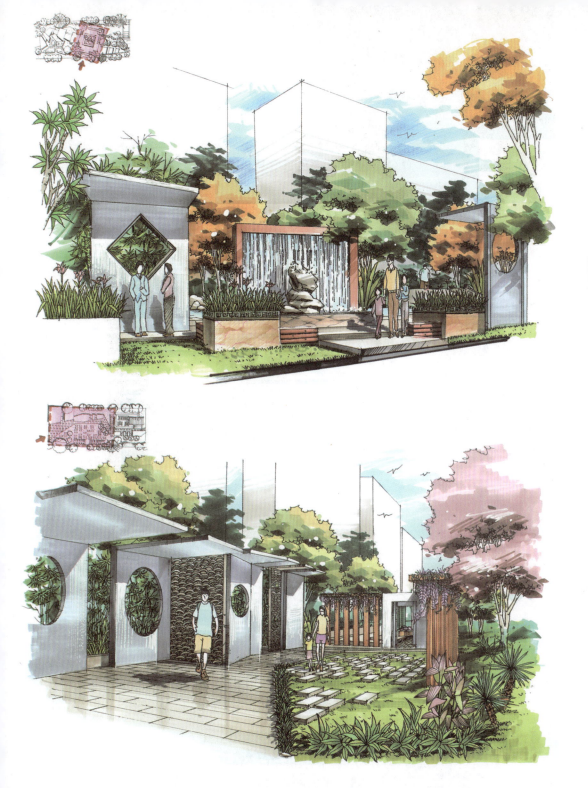

图2.25 室外景观环境设计思维与表达作品(5) 广州群英手绘作品

此组室外景观环境设计思维与表达作品主要是平面布置图,通过与甲方的交流,明确了空间的使用功能和区域划分,并有针对性地设计了两个方案。这两个设计方案都遵循简洁、自然的设计理念,将人—建筑—环境有机地结合起来,营造出清新、自然的景观环境。

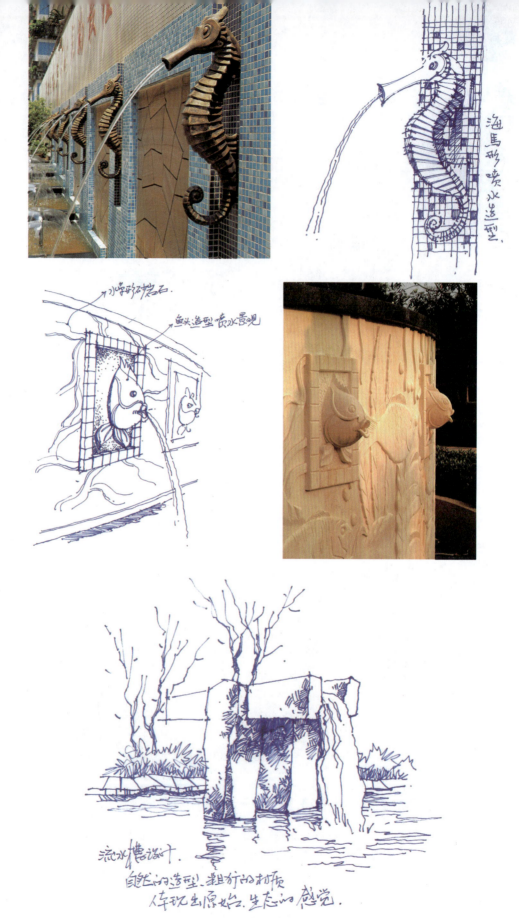

图2.26 室外景观环境设计思维与表达作品(6) 文健

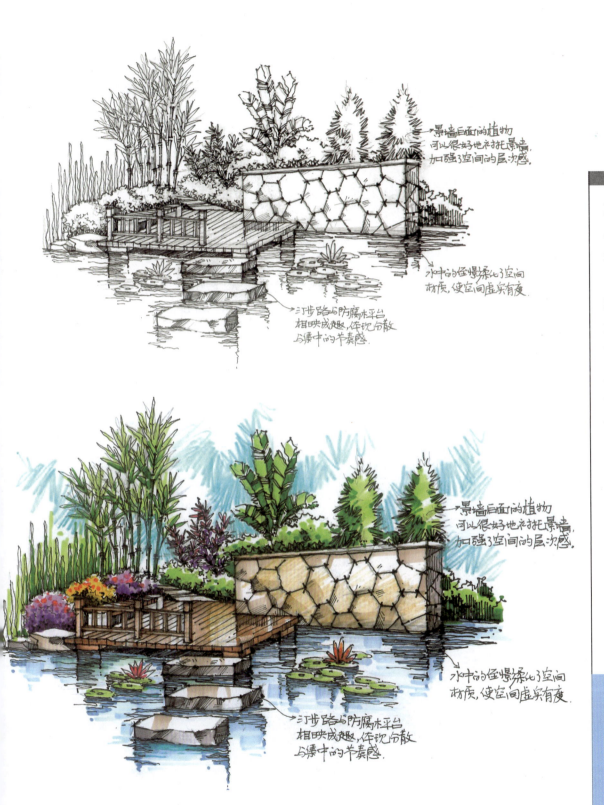

图2.27 室外景观环境设计思维与表达作品(7) 文健

第二章 环境艺术设计思维与表达

设计思维与表达

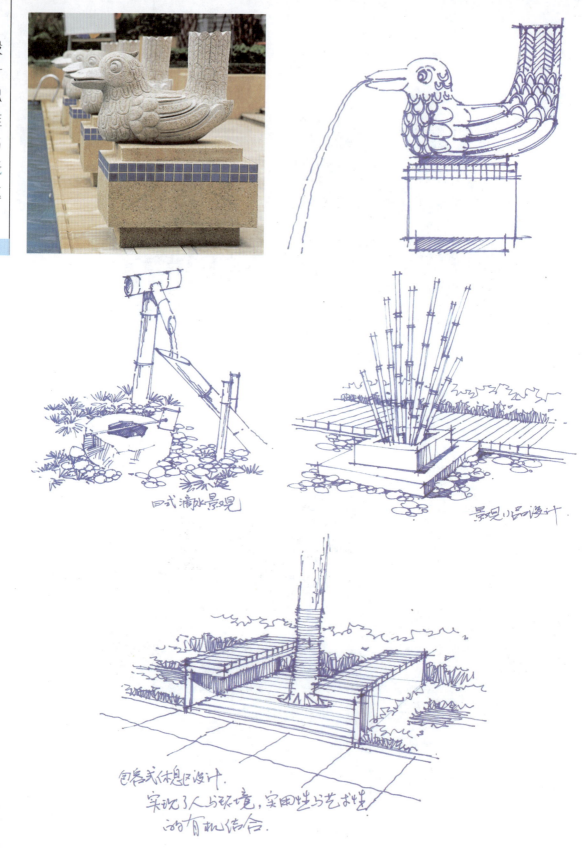

图2.28 室外景观环境设计思维与表达作品(8) 文健

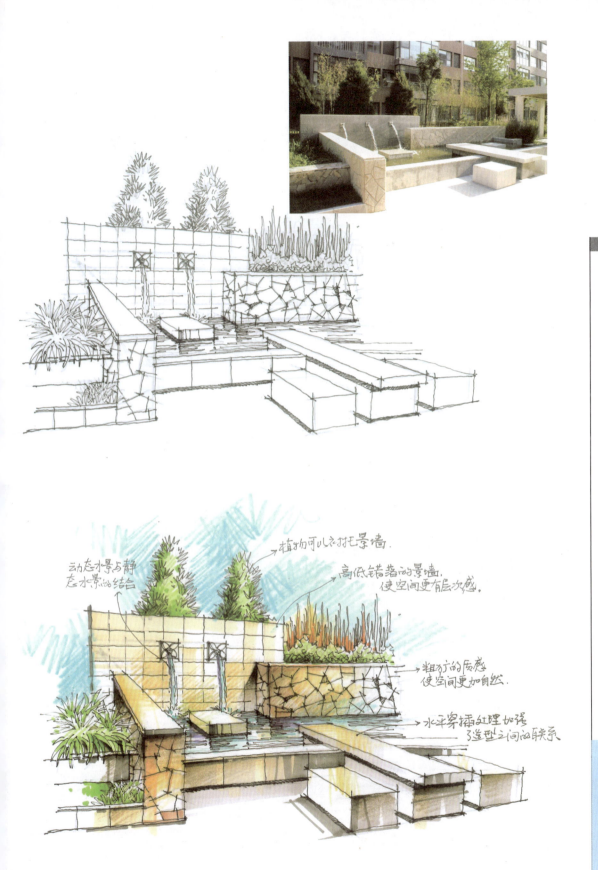

图2.29 室外景观环境设计思维与表达作品(9) 文健

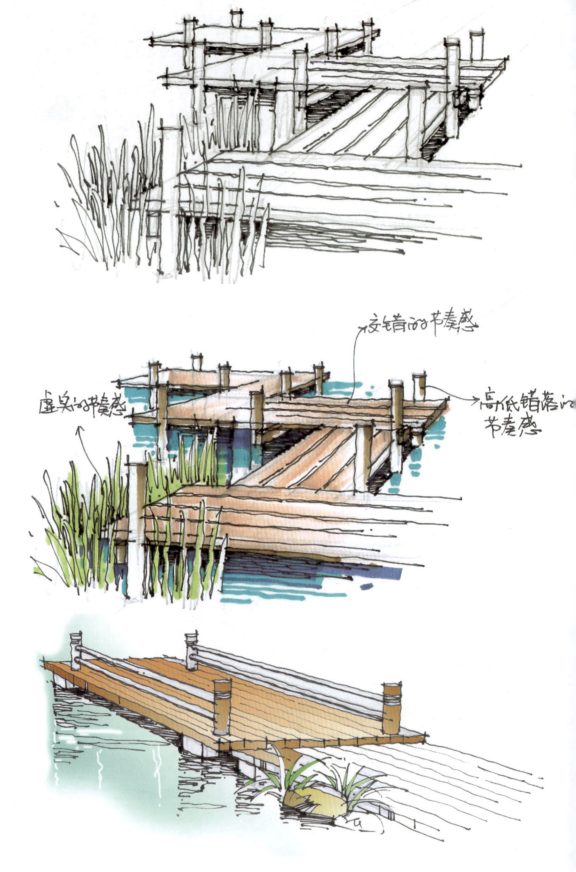

图2.30　室外景观环境设计思维与表达作品(10)　文健

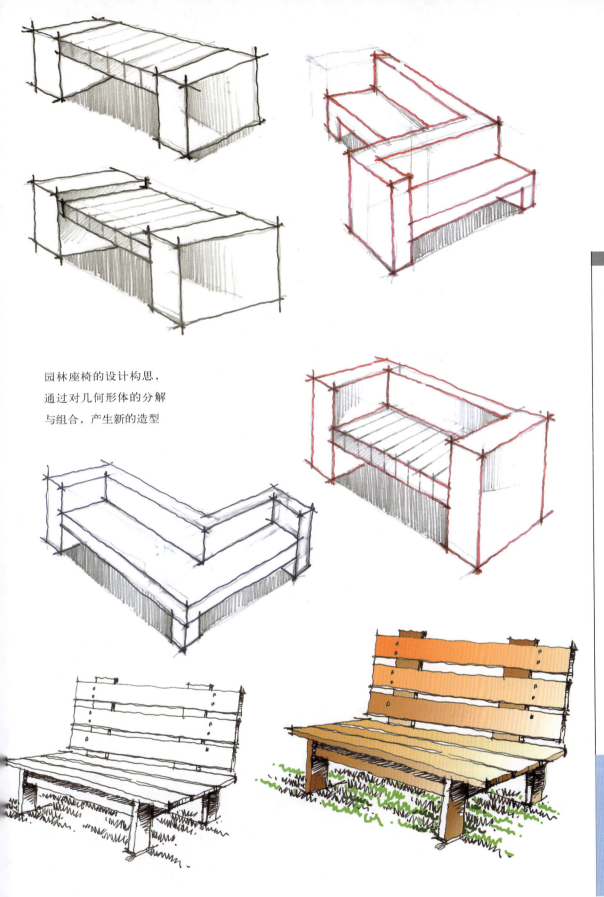

园林座椅的设计构思，通过对几何形体的分解与组合，产生新的造型

图2.31 室外景观环境设计思维与表达作品(11) 文健

设计思维与表达

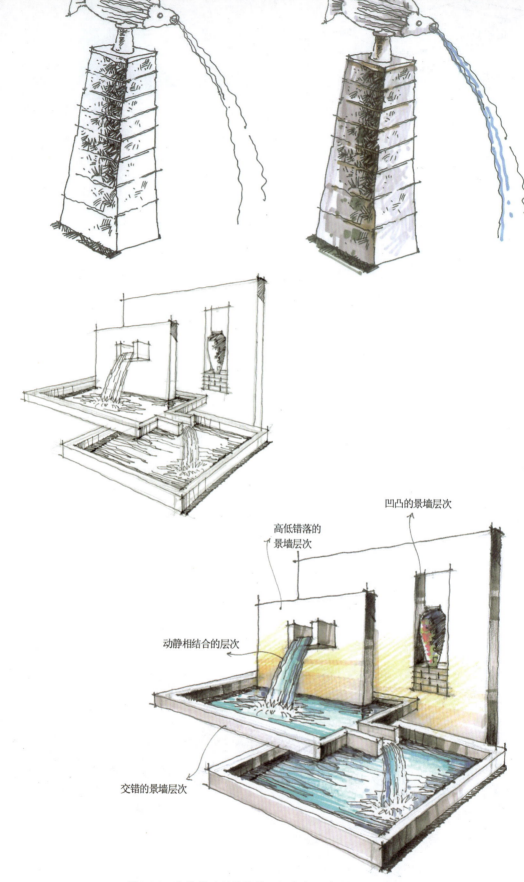

图2.32 室外景观环境设计思维与表达作品(12) 文健

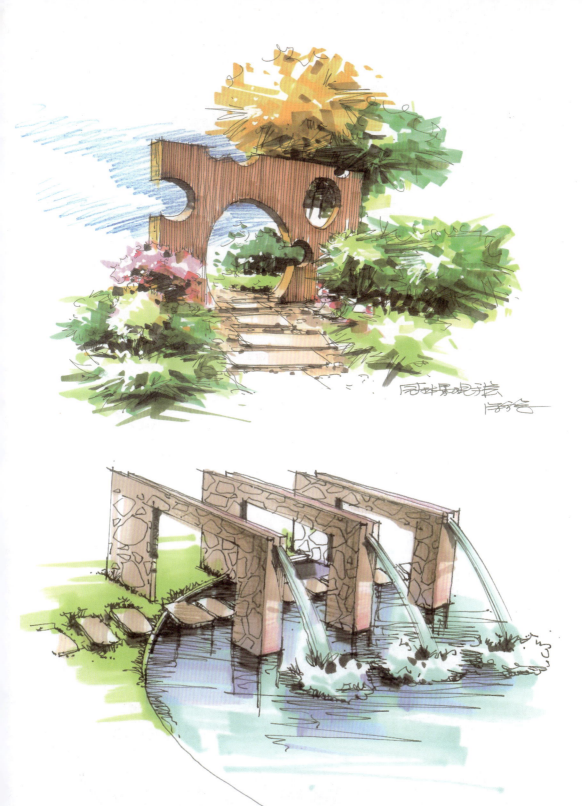

图2.33 室外景观环境设计思维与表达作品(13) 徐方金

　　这两幅室外景观环境设计手绘效果图作品构图均衡,中心突出,线条流畅生动,色彩协调统一,较好地表现出了不同物体的质感和光感。

设计思维与表达

图2.34 室外景观环境设计思维与表达作品(14) 文健

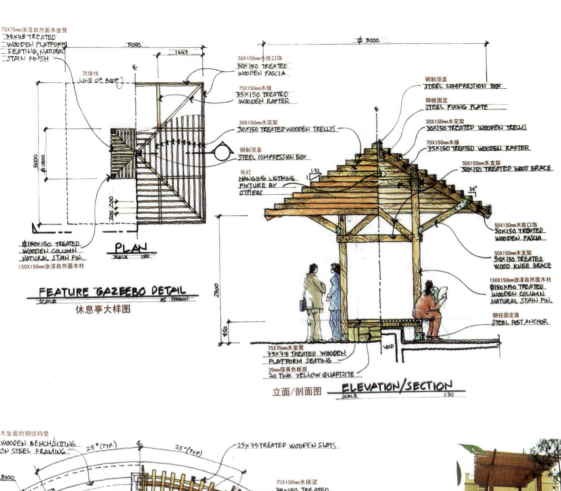
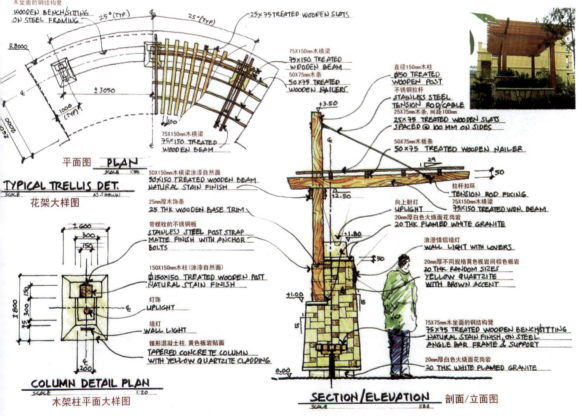

图2.35 室外景观环境设计思维与表达作品(15) 贝尔高林公司作品

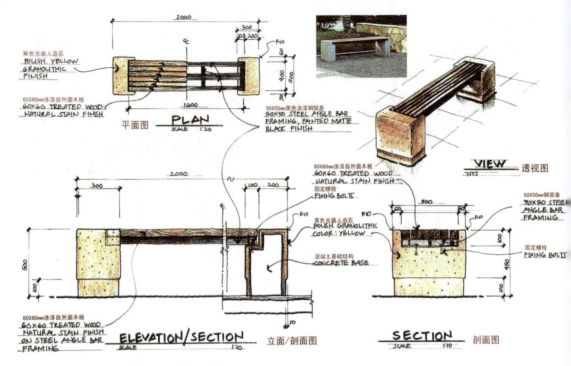

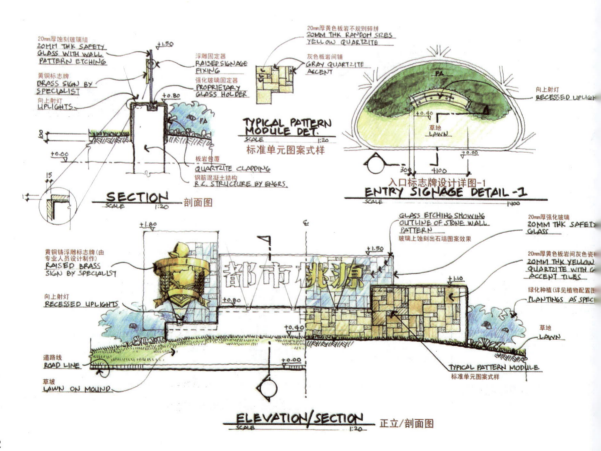

图2.36 室外景观环境设计思维与表达作品(16) 贝尔高林公司作品

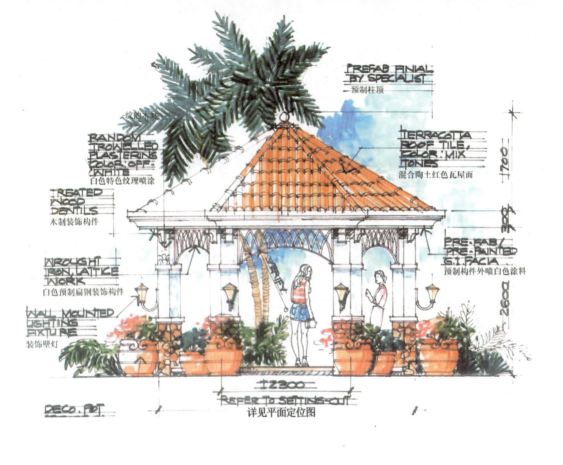

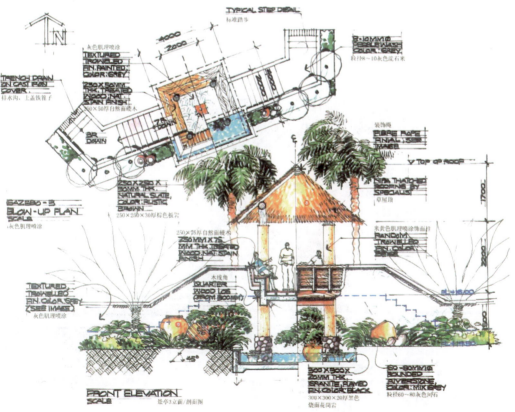

图2.37 室外景观环境设计思维与表达作品(17) 贝尔高林公司作品

设计思维与表达

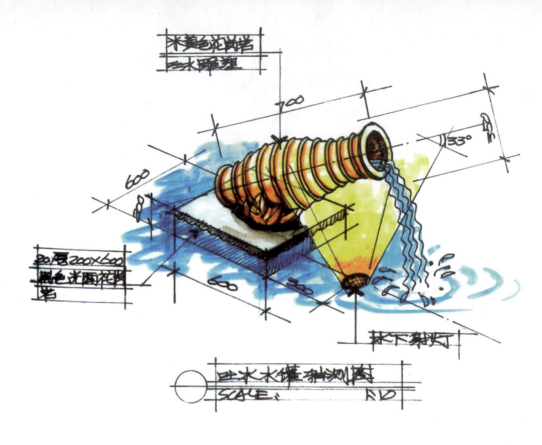

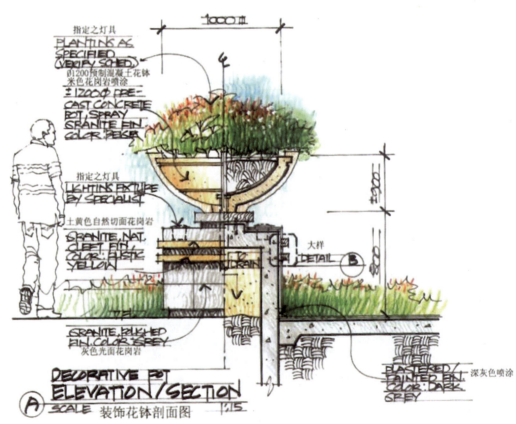

图2.38 室外景观环境设计思维与表达作品(18) 贝尔高林公司作品

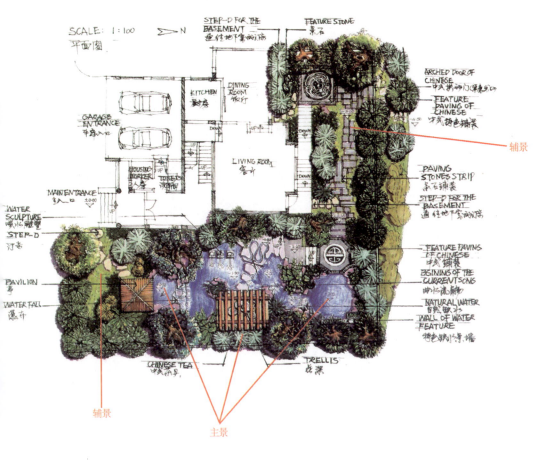

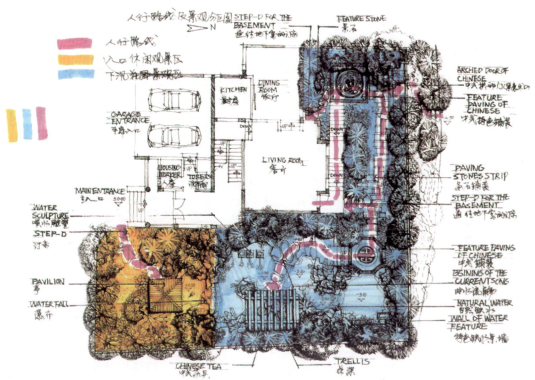

图2.39 室外景观环境设计思维与表达作品(19) 学生作品

第二章 环境艺术设计思维与表达

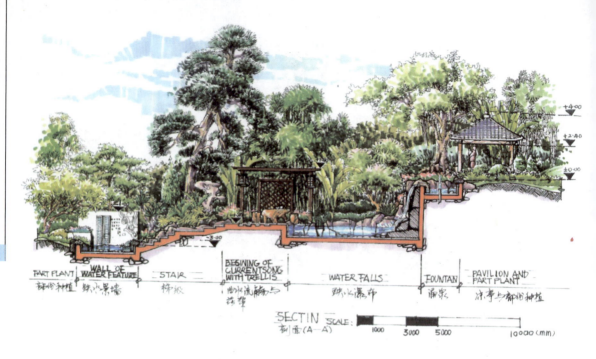

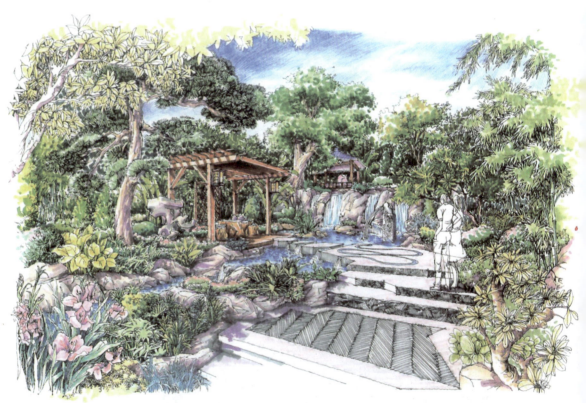

图2.40　室外景观环境设计思维与表达作品(20)　学生作品

这两幅室外景观环境设计手绘效果图作品构图严谨，刻画精细，表现手法写实，景观层次丰富，植物表现真实，传神地模拟出了设计实施后的景观场景，并给人以轻松、自然的视觉享受。

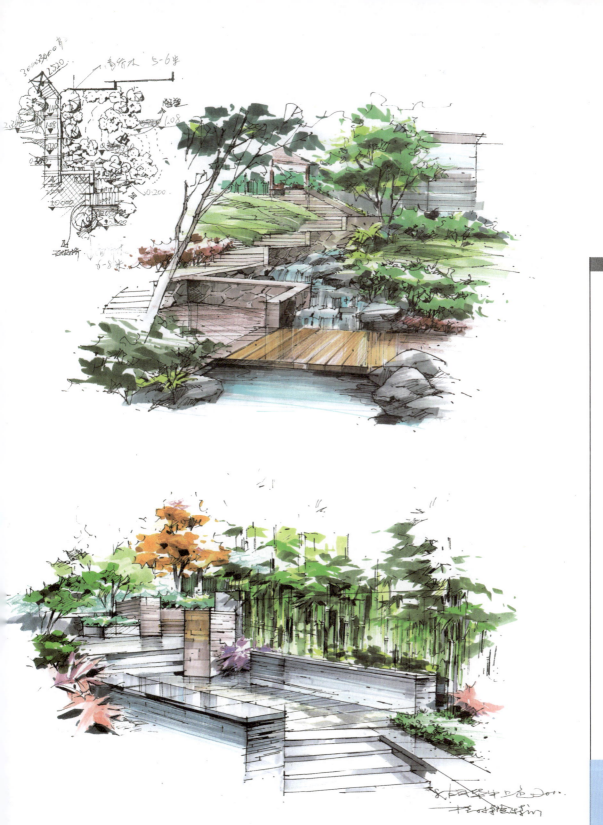

图2.41 室外景观环境设计思维与表达作品(21) 胡华中

　　这两幅室外景观环境设计手绘效果图作品构图新颖,强调简约、清新、自然的特征,空间错落有致,石材、木材和水的质感刻画细致,画面整体协调统一,生动传神。

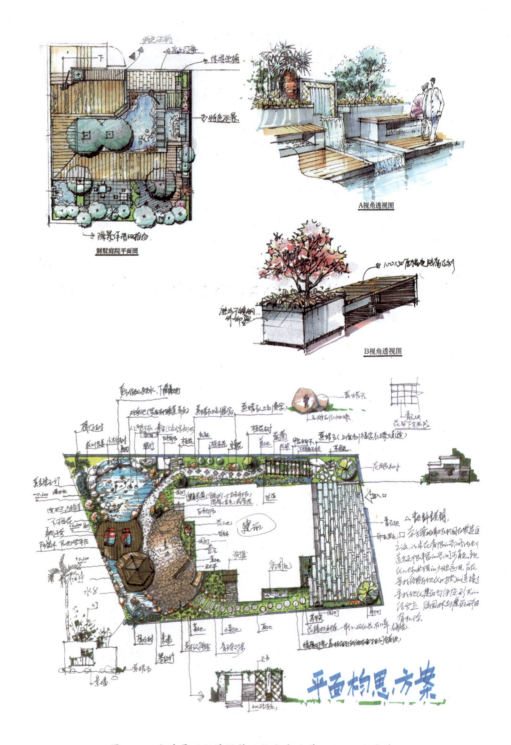

图2.42 室外景观环境设计思维与表达作品(22) 胡华中

这两幅室外景观环境设计手绘效果图和手绘平面布置图作品构思巧妙,表现手法细腻、生动,表面上看似简洁、随意的设计,却在形式上非常考究,包含着丰富的意蕴。

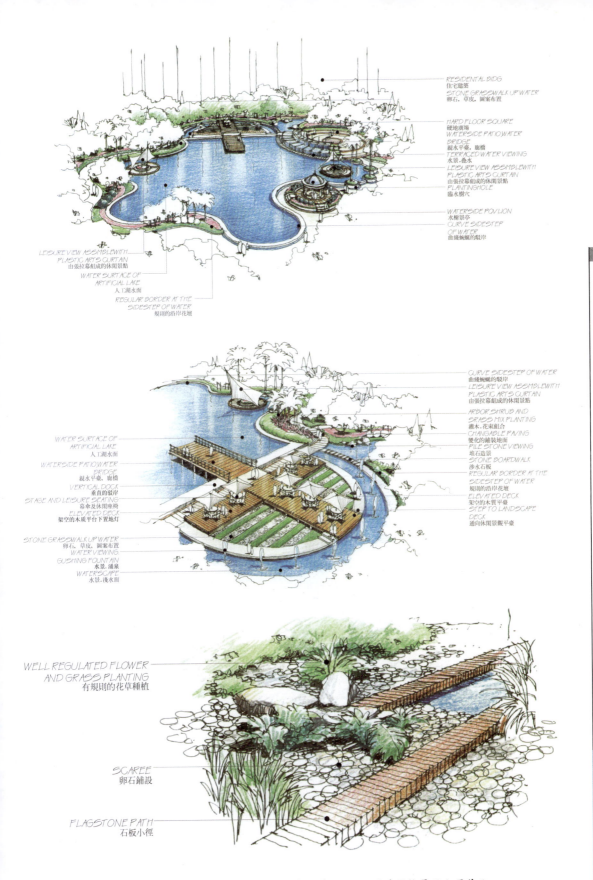

图2.43 室外景观环境设计思维与表达作品(23) 国外园林景观公司作品

第二章 环境艺术设计思维与表达

第三节 建筑环境设计思维与表达

一、建筑环境设计思维与表达的基本概念

建筑环境设计是指设计者按照建设任务,设计出一个建筑物或建筑群及其环境的设计创造活动。建筑环境设计是一门综合性学科,不仅涉及建筑学、结构学、声学、美学、光学和色彩学等相关科学知识,还涉及氛围、意境等心理环境和文化内涵的内容。

建筑环境设计思维与表达是针对建筑环境进行的设计构思和艺术表现。它是通过设计者的创造性劳动,运用艺术表现技巧,构思出建筑形态和造型,并最终表达出来的设计思考与创造活动。

二、建筑环境设计思维与表达的步骤

建筑环境设计思维与表达要求建筑设计者创造、积累一整套科学的方法和手段,用图纸、建筑模型或其他手段将设计意图确切地表达出来,并对多种方案进行比较,从整体到每一个细节,反复推敲,寻求最佳的建筑环境设计方案。

建筑环境设计思维与表达的步骤是指完成建筑环境设计项目的步骤和方法。建筑环境设计思维与表现的步骤分为三步:设计准备阶段、方案草图构思阶段和设计效果图表现阶段。

1. 设计准备阶段

(1) 接受委托任务书,或根据标书要求参加投标。

(2) 明确建筑环境设计的任务和要求,熟悉建筑环境设计的相关规范和标准,并进行现场勘测。

(3) 根据建筑环境设计的任务和要求收集相关的设计素材,并进行归纳整理。

2. 方案草图构思阶段

(1) 提炼与设计任务有关的资料与信息,构思建筑设计方案,并绘制手绘方案草图。

(2) 优化方案草图,制作设计文件,设计文件主要包括设计说明书(包括文字说明、建筑通风、采光、照明、节能等)、设计风格意向图和建筑外观造型手绘草图。

3. 设计效果图表现阶段

建筑环境设计效果图主要采用电脑效果图的方式进行设计表达,这样可以更加真实、直观地表现建筑空间环境。

建筑环境设计思维与表达作品如图2.44~图2.61所示。

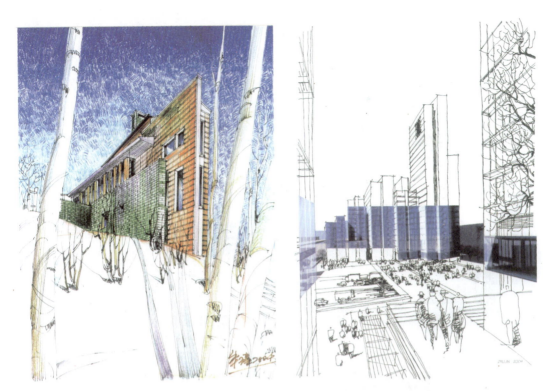

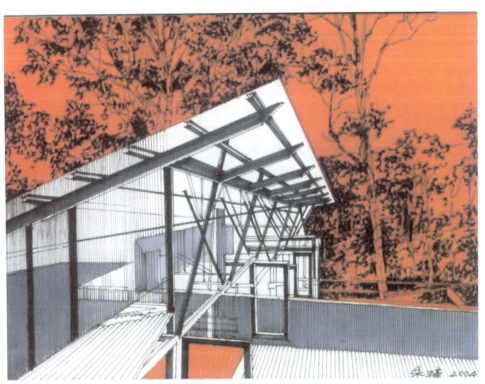

图2.44 建筑环境设计思维与表达作品(1) 朱瑾

此组建筑环境设计思维与表达作品构图均衡,透视严谨,色彩绚丽,视觉冲击力强。画面线条精细,光影表现丰富,主次虚实关系清晰,层次丰富。

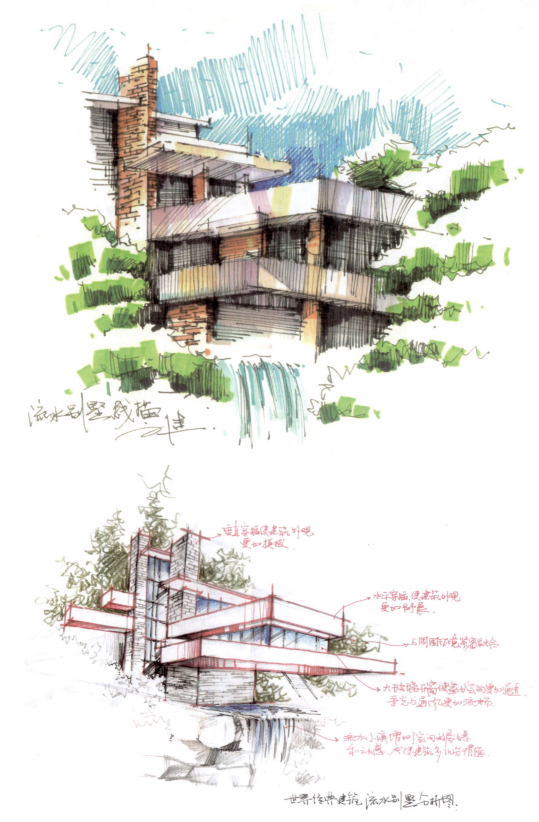

图2.45 建筑环境设计思维与表达作品(2) 文健

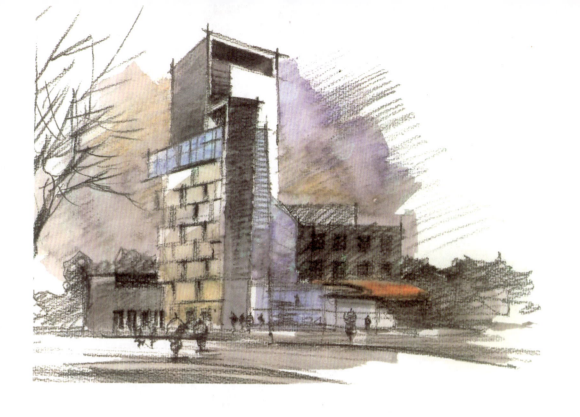

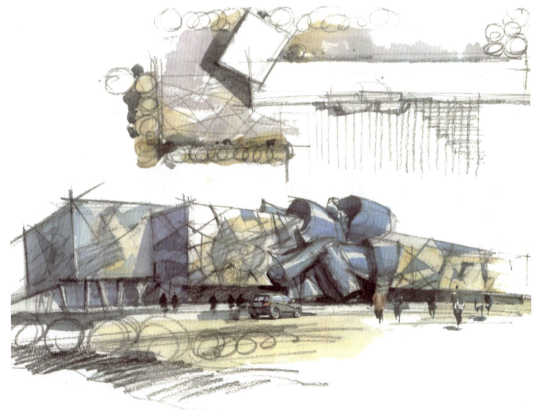

图2.46 建筑环境设计思维与表达作品(3) 陈红卫

此组建筑环境设计思维与表达作品构思巧妙,造型新颖,极富表现力。画面笔触和色彩简洁、大方,体现出强烈的体积感和力度感,整体画面效果轻松、飘逸。

设计思维与表达

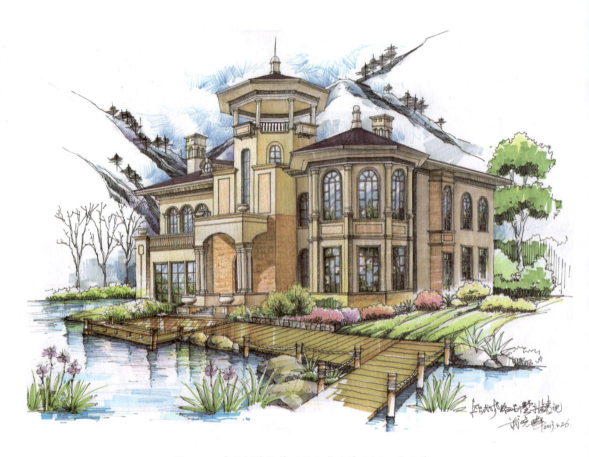

图2.47 建筑环境设计思维与表达作品(4) 翁晓峰

此组建筑环境设计手绘效果图作品构图稳定，主次分明，中心突出，线条细致流畅，光影效果丰富，色彩和谐、自然，节奏感和韵律感强。

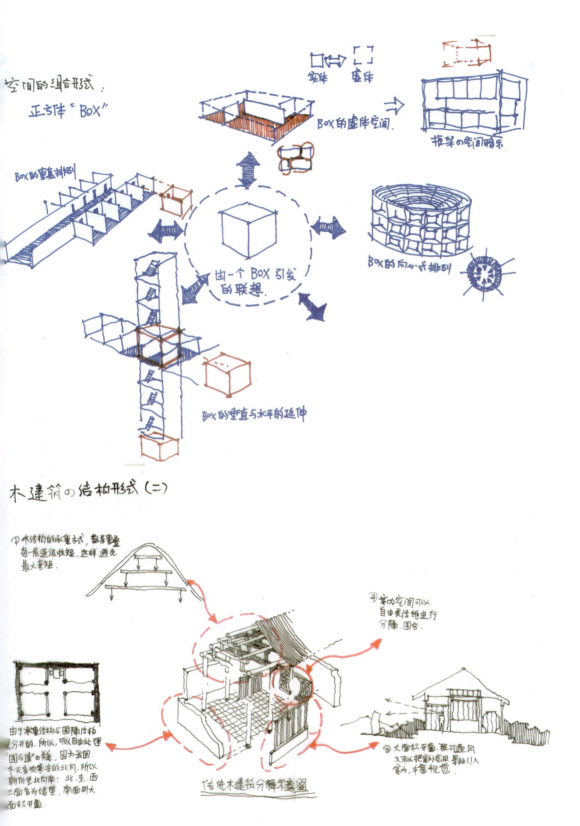

图2.48 建筑环境设计思维与表达作品(5) 关未

设计思维与表达

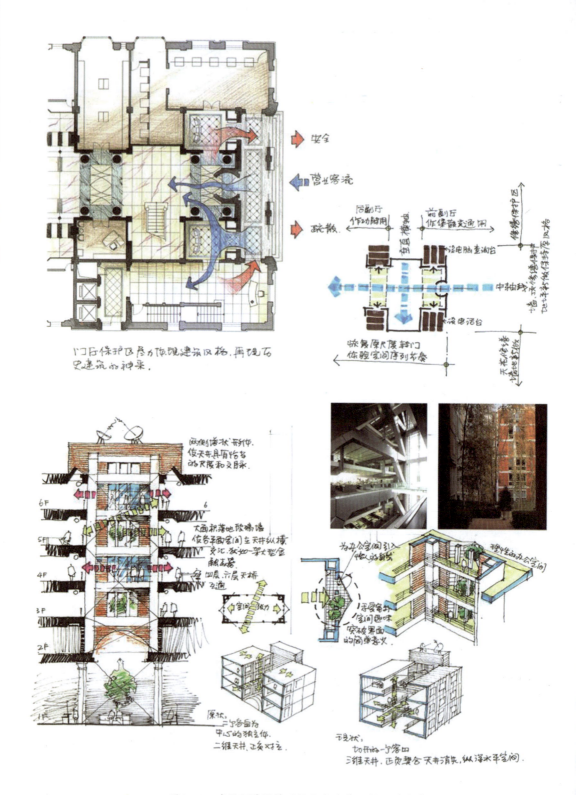

图2.49 建筑环境设计思维与表达作品(6) 学生作品

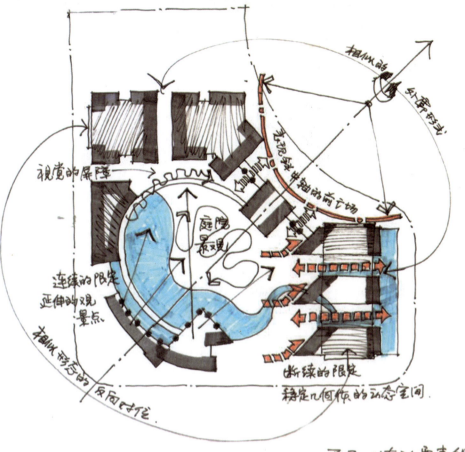
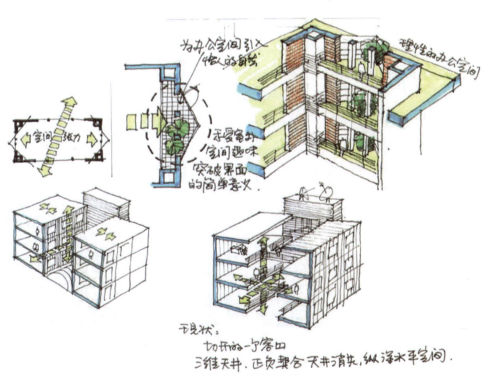

图2.50 建筑环境设计思维与表达作品(7) 学生作品

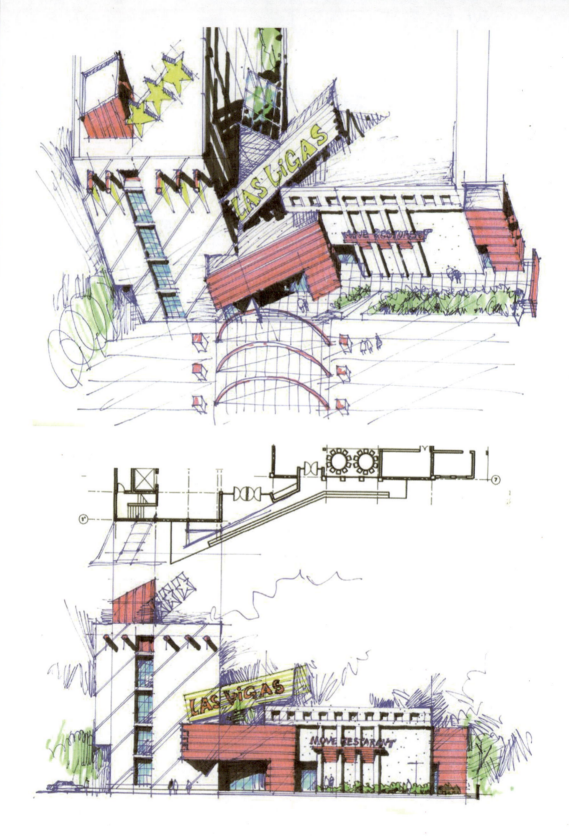

图2.51 建筑环境设计思维与表达作品(8) 学生作品

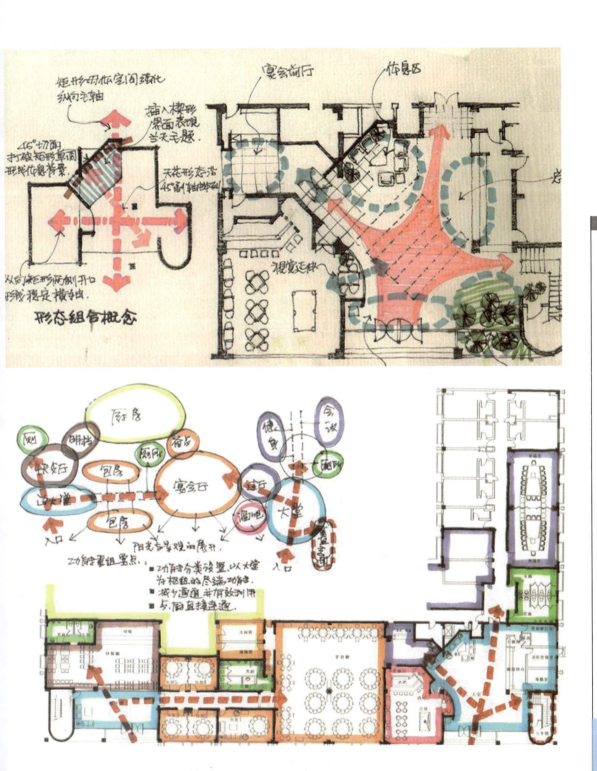

图2.52 建筑环境设计思维与表达作品(9) 学生作品

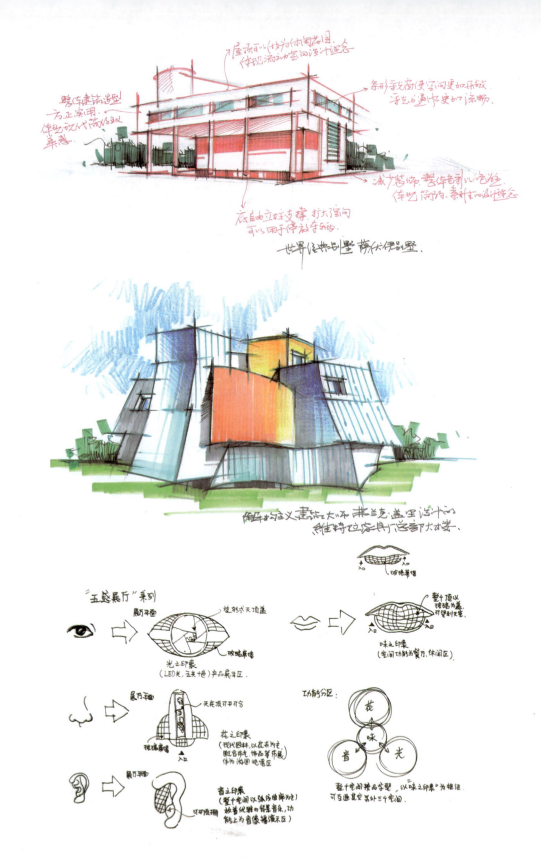

图2.53 建筑环境设计思维与表达作品(10) 文健、关未

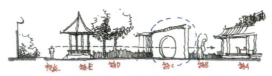
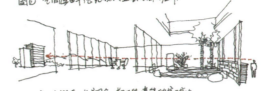

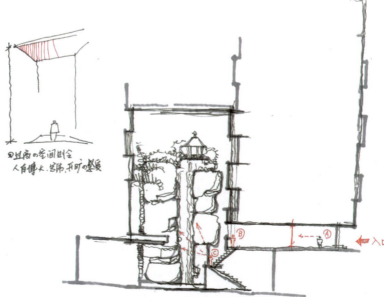

图2.54 建筑环境设计思维与表达作品(11) 关未

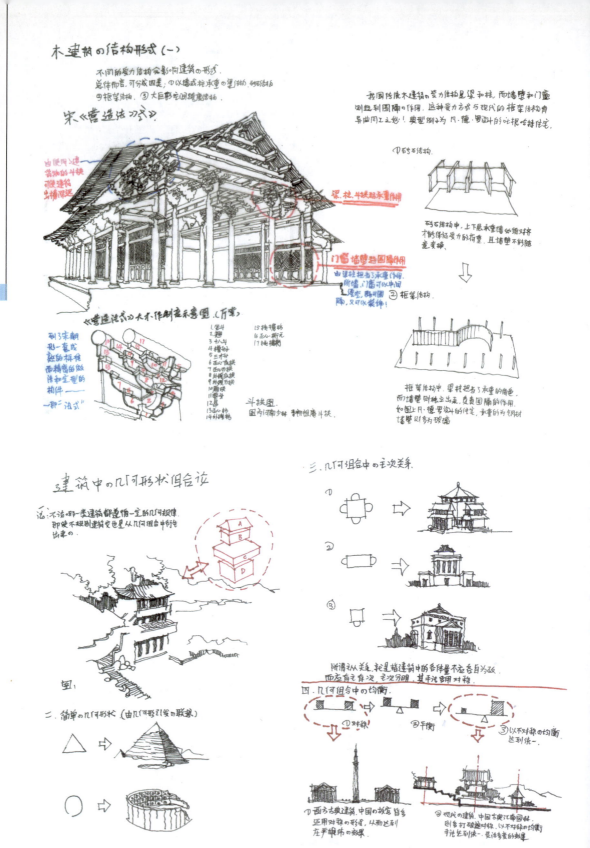

图2.55 建筑环境设计思维与表达作品(12) 关未

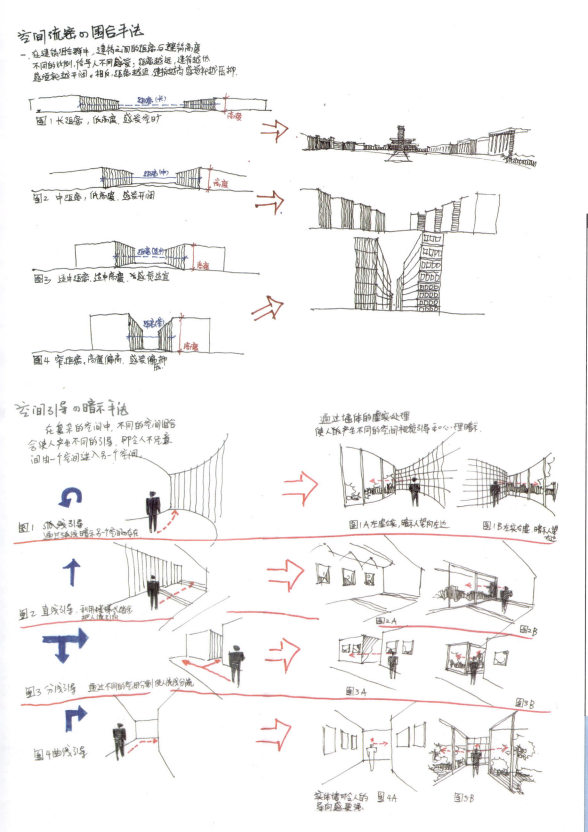

图2.56 建筑环境设计思维与表达作品(13) 关未

设计思维与表达

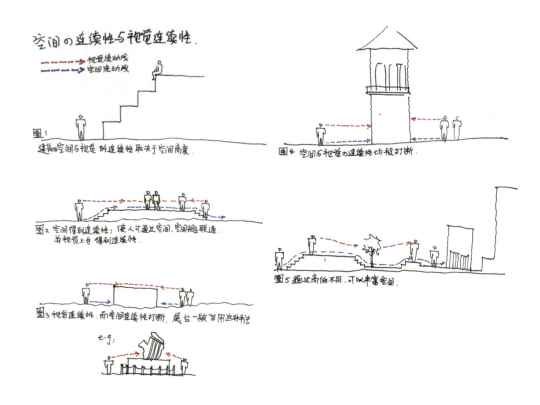

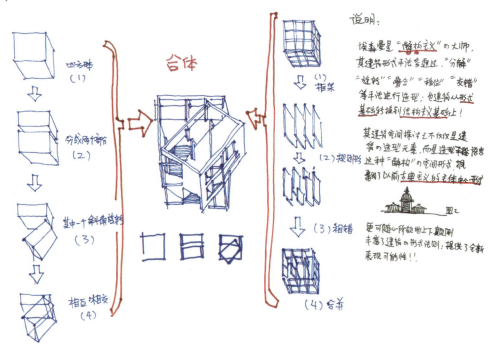

图2.57 建筑环境设计思维与表达作品(14) 关未

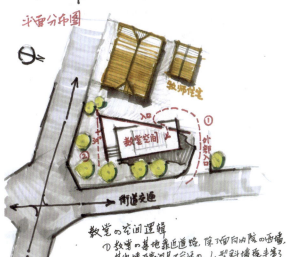
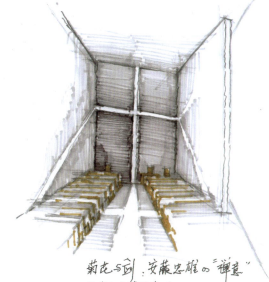

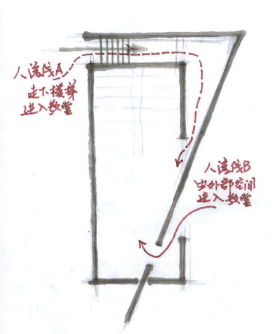
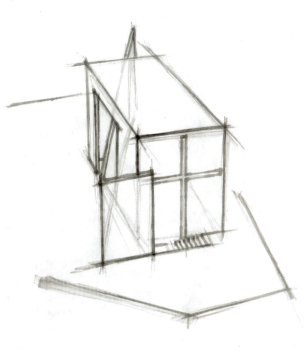

图2.58 建筑环境设计思维与表达作品(15) 关禾

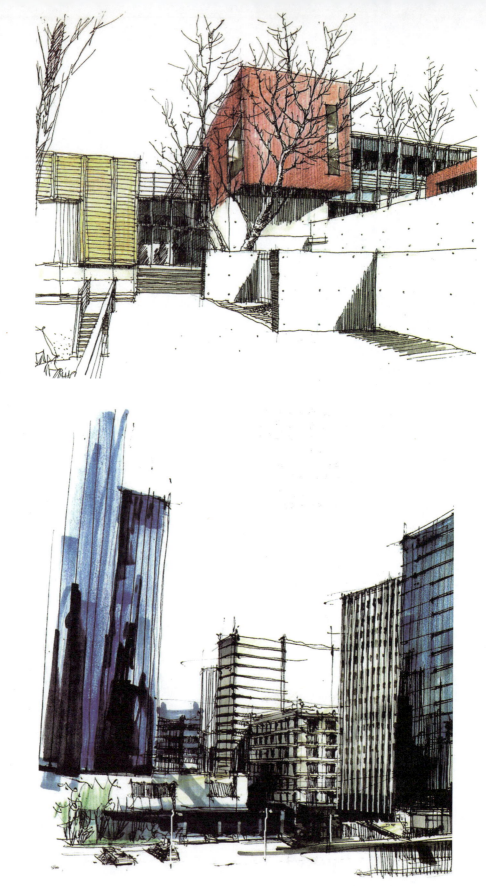

图2.59 建筑环境设计思维与表达作品(16) 崔笑声

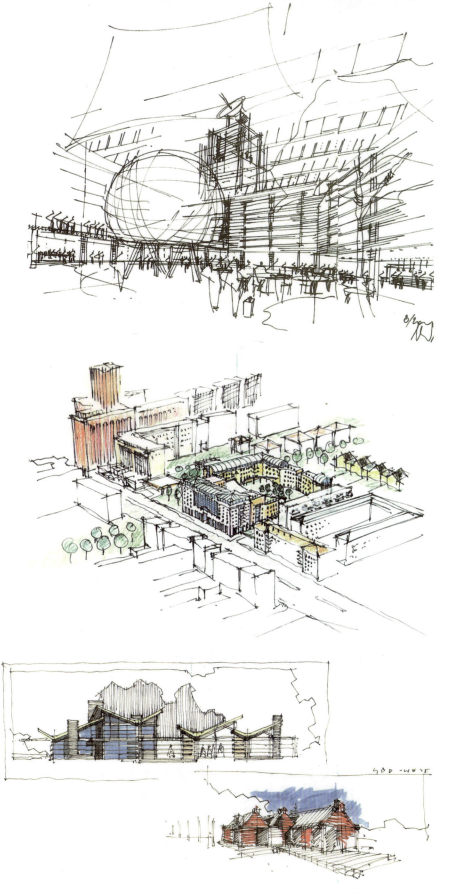

图2.60 建筑环境设计思维与表达作品(17) 乔纳森·安德鲁

设计思维与表达

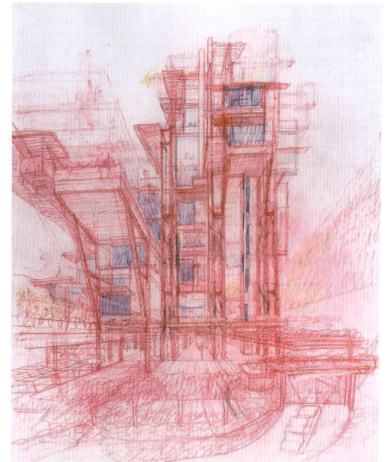

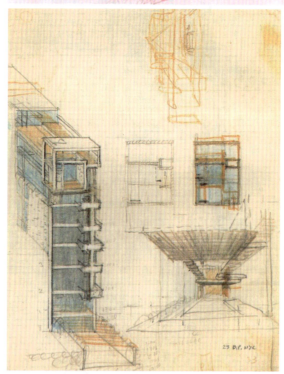

图2.61 建筑环境设计思维与表达作品(18) 保罗·鲁道夫

思考与训练

1．什么是室内环境设计？
2．绘制5幅室内环境设计思维与表达手绘作品。
3．什么是室外景观环境设计思维与表达？
4．绘制5幅室外景观环境设计思维与表达手绘作品。
5．什么是建筑环境设计思维与表达？
6．绘制5幅建筑环境设计思维与表达手绘作品。

第三章 产品设计思维与表达

产品设计思维包含几个主要方面，即如何进行产品设计创意？如何完成一项产品设计工作？如何完成一项让客户满意让市场认可的产品设计？而所谓产品设计表达，指的是用一种或几种具体的、可视化的表现形式让客户和生产加工部门清晰、准确地了解设计师的设计意图和思路的艺术创作技巧和方法。其具体的表现形式包括图画、表格、文字、模型和计算机模拟影像等。

第一节 产品设计思维与表达的基本概念

一、产品设计思维与表达的概念和工作流程

产品设计是指针对工业产品和日常生活用品进行的设计，它是将设计师所构思的设计计划和规划方案通过线条、材料、造型和色彩等艺术形式表达出来，并最终利用机器或手工制作成产品显现在人们面前的一门艺术设计学科。产品设计反映着一个时代的经济、技术和文化特征。产品设计的重要性在于，由于产品设计阶段要全面确定整个产品的策略、外观、结构和功能，从而确定整个产品生产系统的布局，因而，它是保证产品制作得以顺利实施的前提和基础。如果一个产品的设计缺乏特点和创新，那么生产时就将耗费大量的精力来调整和更换设计方案，从而阻碍和制约产品的生产制作。相反，好的产品设计，不仅表现在功能上的优越性，而且便于制造，生产成本低，从而使产品的综合竞争力得以增强。许多在市场竞争中占优势的企业都十分注重产品的前期设计，以便设计出造价低而又具有独特功能的产品。许多发达国家的公司都把产品设计看作热门的设计学科，认为好的产品设计是赢得顾客的关键。

产品设计思维与表达是指针对工业产品进行的设计构思和艺术表现。它是通过设计者的创造性劳动，运用艺术创作的技巧，构思出产品的形态，并最终表达出来的设计思考与创造活动。

产品设计思维与表达的工作流程主要有以下几个步骤。

1. 前期

下达设计任务书，签订合约，项目启动，客户设计要求统计。

2. 市场调研

市场调研是设计师展开设计中的首要步骤，设计师必须了解产品的市场定位、使用情况、竞争对手状况和现有市场产品分析等资料，然后设计组根据分析资料定位产品的设计点和突破点。

3. 手绘草图

在明确产品的设计要求和定位后，设计组应组织设计论证会，集思广益，运用头脑风暴法在会上让设计师提出各自天马行空的想法，并绘制大量手绘草图，为设计正式稿准备素材。

4. 外观设计

在确定草图方案后，设计组根据手绘草图进行产品外观效果图的绘制，一般应绘制三个不同风格的产品外观效果图供客户选择。

5. 结构设计

根据客户选定的、最终的产品外观效果图进行结构设计，结合产品三维模型进行设计并设计产品的内部结构和产品的安装结构以及装配关系，评估产品结构的合理性，分析零件之间的装配关系是否合理，是否存在干涉显现，分析产品的载荷强度。

6. 样板制作

依照设计的结构3D图，采用CNC、激光快速成型等工艺，制作出一个结构样机，目的是在没有开模具的前提下，验证外观或结构的合理性和可行性。

7. 模具监理

客户确认产品结构样机后，即可把提供的数据提交给模具厂商进行模具制造。同时，继续跟进模具的制造进度，并随时提供建设性建议，以确保模具按时按质地完成。

8. 生产

模具制造完成后就可以对产品进行第一次试产，设计组将解决生产存在的问题，直至产品顺利量产。

产品设计思维与表达的工作流程如图3.1所示。

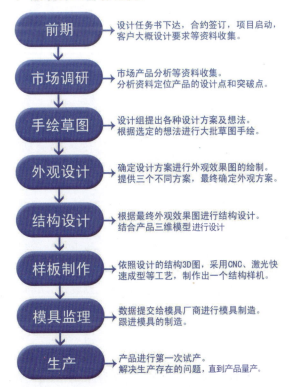

图3.1 产品设计思维与表达工作流程 王强

二、产品设计思维与表达对产品设计师的能力要求

产品设计思维与表达对产品设计师的能力要求较高,主要有以下几点。

(1) 市场的观察分析能力,体现设计者对市场信息的敏感度。

(2) 对现代流行元素的捕捉和运用能力,体现设计者的艺术修养和技能水平。

(3) 对人机工程学的理解和融汇到设计之中的能力,体现设计者的尺度感和科学精神。

(4) 对新材料、新工艺的掌握能力。

(5) 具备丰富的生产实践经验。

(6) 设计思维的创新能力。

(7) 设计成本的控制能力。

三、产品设计思维与表达应注意的问题

1. 产品设计必须满足功能需求

1) 满足使用功能:核心是"人机关系"

(1) 人——人态:休息着的人、享乐着的人、工作着的人。

(2) 机——机态:静态、动态。

(3) 目标与人态:舒适——对于休息着的人;刺激——对于享乐着的人;功效——对于工作着的人。

(4) 目标与机态:舒适——静态或似静态;刺激——动态;功效——动态。

(5) 人机关系:静态关系——尺度、材质结构、温湿度、光照度等对人的影响。

(6) 动态关系——指力度、位移运动、波动及其他动因等对人的影响。

2) 满足象征功能:核心是"社会心理"

从实际消费状况看,同一种产品的消费需求点是不同的,这恰恰证明马斯洛的需求层次论观点。象征意义是造成消费需求点差异的主要原因。

3) 满足认知功能:核心是"注意"与"经验"

(1) 注意——注意的优先性和秩序性。

(2) 经验——经验的普及性和简易性。

4) 满足审美功能:核心是"美学法则"

具体包括秩序、对称、均衡、和谐、呼应、韵律、节奏、统一等。

5) 满足物理功能:核心是技术

主要指材料、力学分析、加工工艺等。

2. 产品设计必须明确消费指向

(1) 消费人群:主要应从年龄、性别、民族、经济、志趣等来考虑。

(2) 消费成本:指购买成本、使用成本。

3. 产品设计必须引导或迎合社会时尚

(1) 创造时尚:发现需求空白、借助有影响的事物。

(2) 追随时尚:敏锐捕获已引起关注的技术或产品、借"甲"造"乙"。

4. 产品设计必须有利于环保和安全

(1) 有利于人工环境的保护。

(2) 有利于自然环境的保护。

(3) 有利于人身安全。

(4) 有利于人心安全。

5. 产品设计必须具有丰富的文化内涵

(1) 历史文化。

(2) 民族文化。

(3) 时尚文化。

6. 产品设计必须防止异化

(1) 为"设计"而设计。

(2) 反自然与人性。

四、产品设计思维与表达作品欣赏

产品设计思维与表达作品如图3.2~图3.19所示。

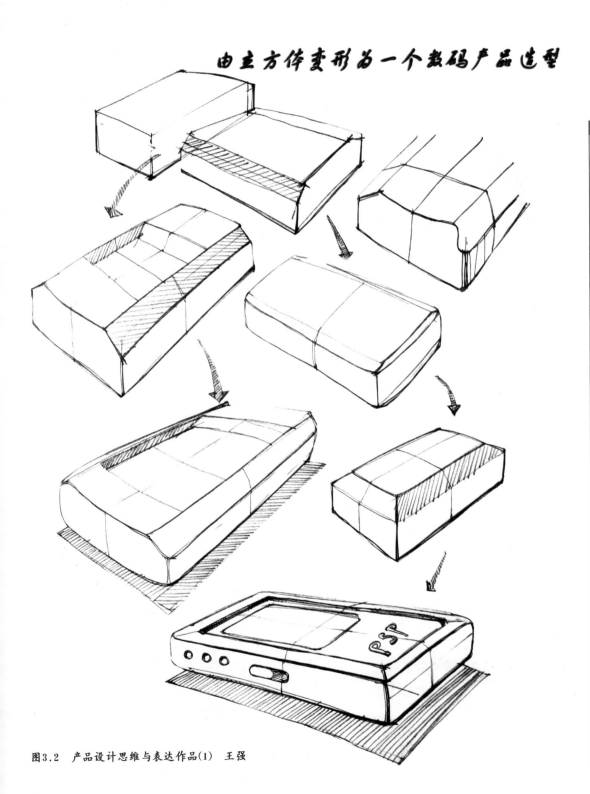

图3.2　产品设计思维与表达作品(1)　王强

设计思维与表达

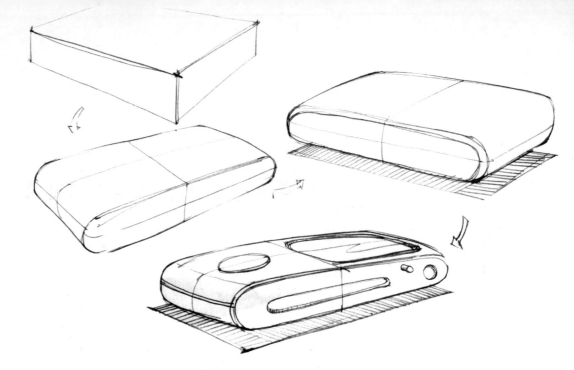

由矩形到一个数码概念产品造型的创意过程

图3.3 产品设计思维与表达作品(2) 王强

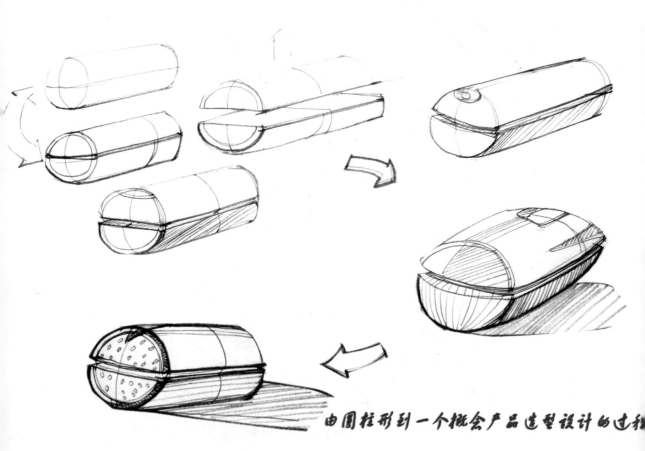

由圆柱形到一个概念产品造型设计的过程

图3.4 产品设计思维与表达作品(3) 王强

圆柱形音箱创意草图

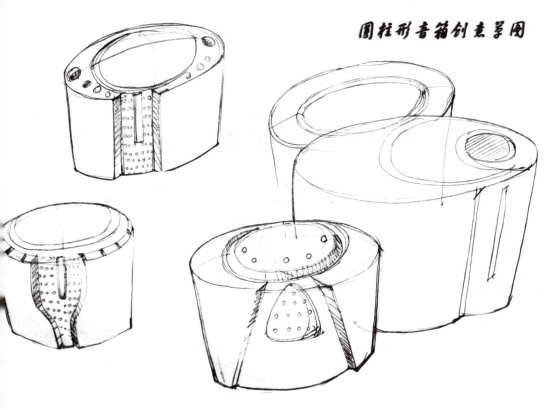

图3.5　产品设计思维与表达作品(4)　王强

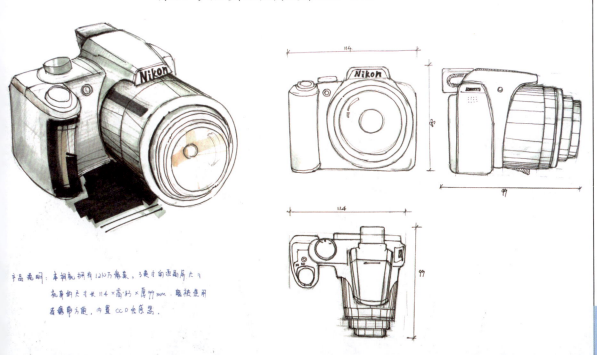

图3.6　数码相机创意草图　邓锦滔(学生)

此方案草图绘制过程仔细认真，表达形式中规中矩，能运用系统设计创意的思维，从具体内容、尺寸、结构几方面去清晰地诠释设计。

第三章　产品设计思维与表达

设计思维与表达

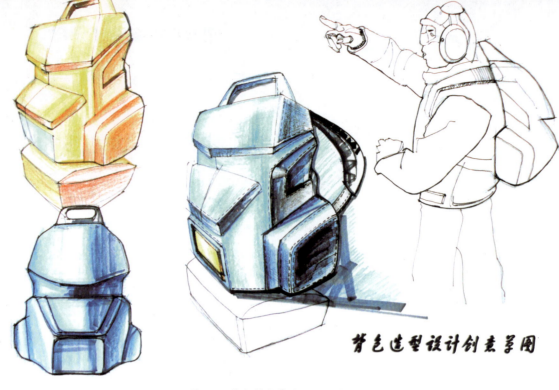

图3.7 背包创意草图 胡小勇(学生)

此设计创意图,加入了人物的抽象图形,形象从亲和性设计思维出发,着力表现了产品在人使用过程中的亲和性、匹配性的创意特点。

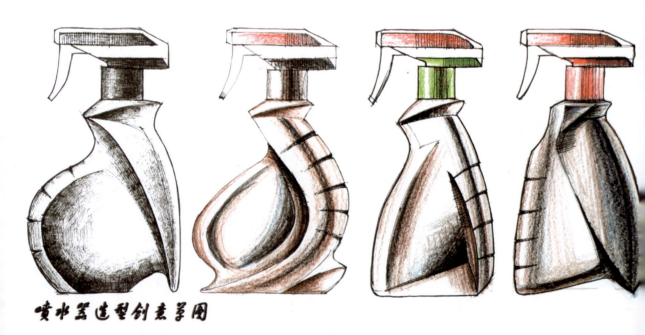

图3.8 产品造型创意草图 胡小勇(学生)

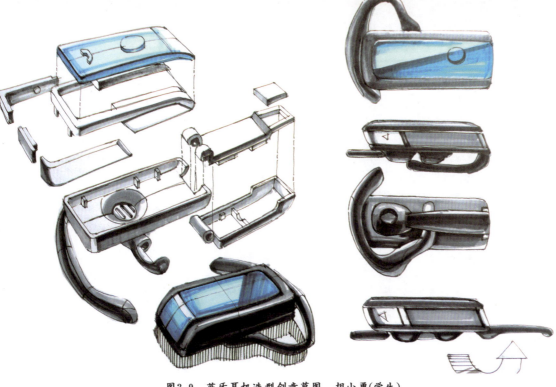

图3.9 蓝牙耳机造型创意草图 胡小勇(学生)

此设计图把系统设计说明作为表达创意的中心点，应用爆炸图，各立面详细造型图的方式力求仔细清楚地将整个造型的系统制作结构呈现给大家。

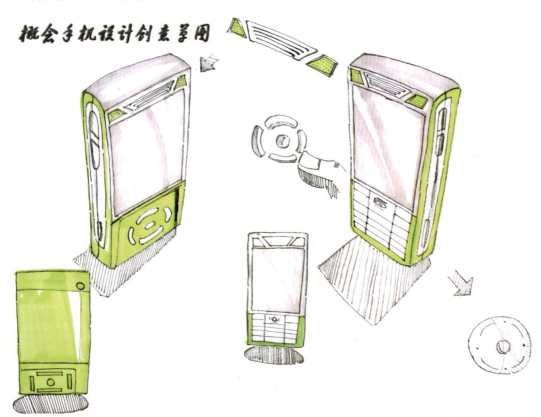

图3.10 产品造型创意草图(1) 许少妍(学生)

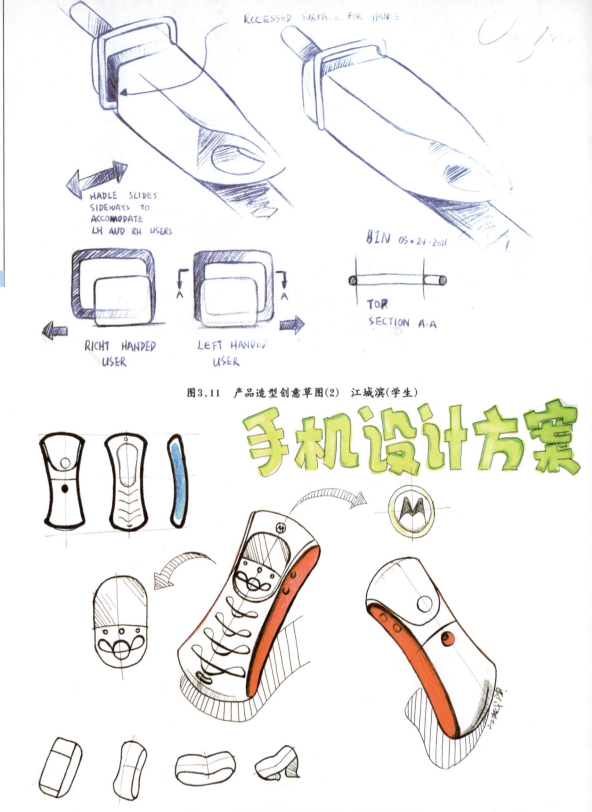

图3.11 产品造型创意草图(2) 江城滨(学生)

图3.12 产品造型创意草图(3) 江城滨(学生)

 造型上的卡通趣味充分体现出创造思维设计这个概念。各种意向图都围绕着体现这个可爱的创造性造型而展开图形说明。

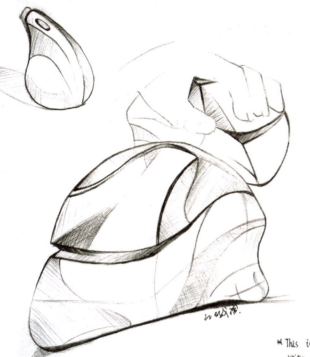

图3.13　产品造型创意草图(4)　江城滨(学生)

人机的匹配永远是亲和性设计、舒适性设计的根本。此方案将手与鼠标的造型有效地进行结合设计，从根本上体现了亲和性设计思维的主旨。

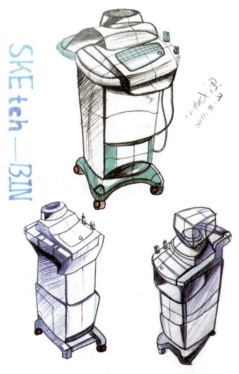

图3.14　产品造型创意草图(5)　江城滨(学生)

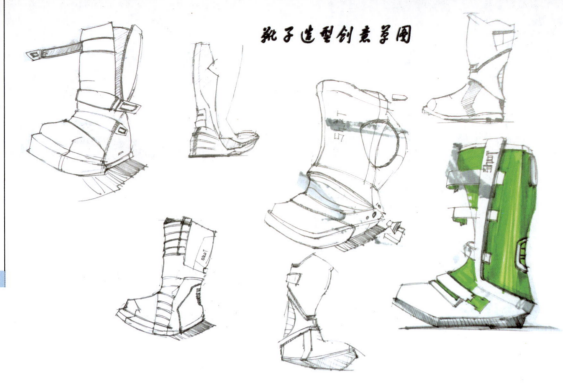

图3.15 产品造型创意草图(6) 赵亮(学生)

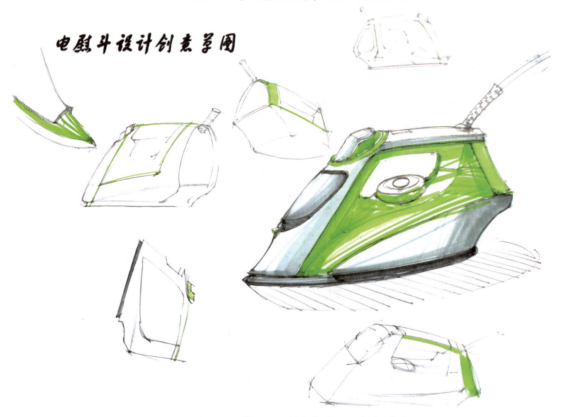

图3.16 产品造型创意草图(7) 赵亮(学生)

同一产品多种造型意象的头脑风暴法草图创作,然后选择一个较满意的造型进行深入塑造。

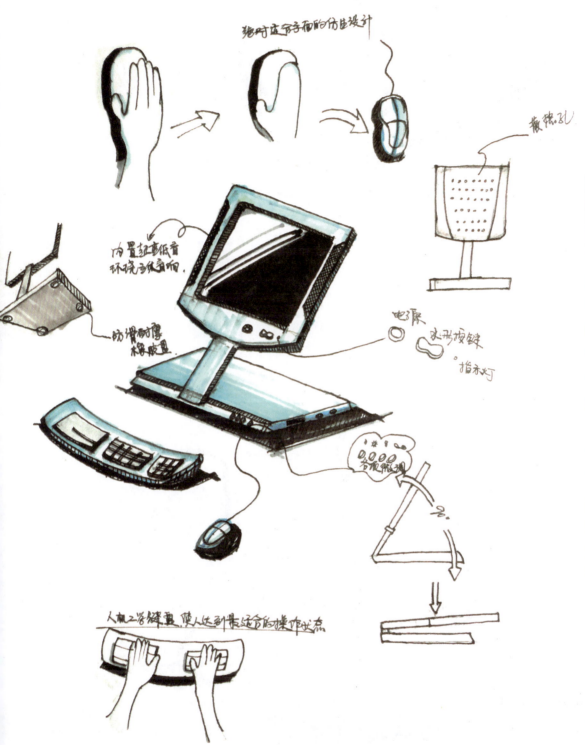

图3.17 产品造型创意草图(8) 赵亮(学生)

用图形来代替文字，用意象来说明产品的亲和性，往往是最能让人感受亲和性创意思维的方法。此方案所有的大小图像都在向观众叙述着人机匹配的设计原则和创意点。

设计思维与表达

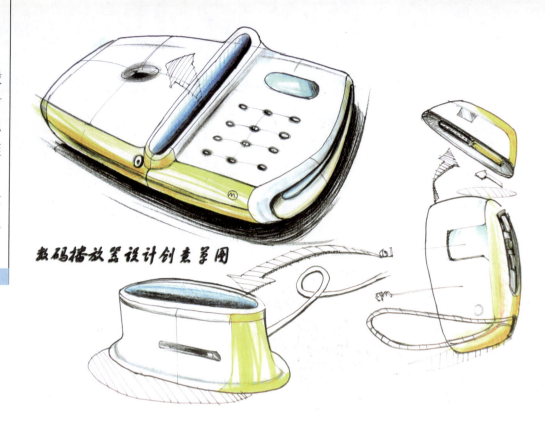

图3.18 产品造型创意草图(9) 学生作品

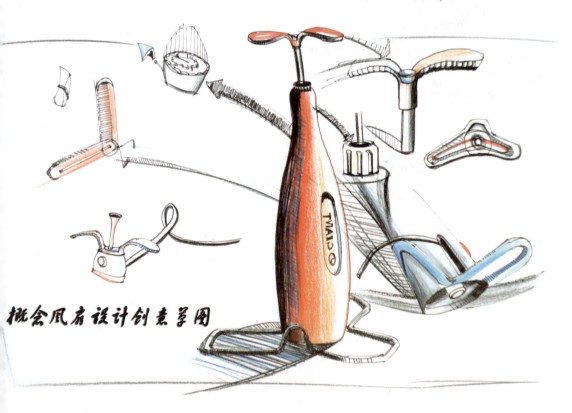

图3.19 产品造型创意草图(10) 学生作品

第二节　产品设计的系统思维方式与表达

一、产品设计的系统思维方式与表达

产品设计的系统思维方式及其系统行为在当今日益复杂化的"人—社会—自然"的系统关系中具有重要的现实意义。首先，系统设计是维护生态平衡，寻求人—社会—自然可持续发展的有力保证。产品设计的目的是为人类制造出满足其合理生活方式的工业产品。而人类生活方式必须依赖于一定的自然、社会文化环境，只有协调自然、社会和人相互作用的方式，人类才能实现和谐发展。其次，系统设计是保证产品功能意义实现的有效方法。只有从产品的生命周期出发，在不断发展变化的生活方式中挖掘产品与外部环境作用的意义，才能进行合理的产品定位，使产品的价值最优化。最后，系统设计是形成产品的有效方式。产品定位对产品的最终形式做了限定，但通过系统分析、系统要素和结构的协调能创造出多样化的设计方案，在多种方案之间通过系统综合和优化，寻求最佳方案，这是形成新产品的有效方式。

产品设计的系统思维方式主要体现在从产品系统内部的要素和结构之间的关系、产品与外部环境之间的关系等的关系中综合地考查对象，从整体目标出发，通过系统分析、系统综合和系统优化，全面地分析问题和解决问题。

1. 系统整体性——产品定位

产品系统的整体性是产品系统设计的基本出发点，即把产品整体作为研究对象。设计的目的是人而不是物，产品作为实现生活方式的手段，它必须在一定的时空环境、文化氛围和特定人群组成的生活方式中通过系统的过程，在各种相互联系的要素的整体作用下，才能实现产品系统的功能意义。因此，在设计之前明确产品设计的系统过程和整体目标，即设计定位是十分必要的，产品系统的设计将围绕产品的设计定位展开。

2. 系统分析、系统综合和系统优化——产品形成

系统分析和系统综合是相对的，对现有产品可在系统分析后进行改良设计，对尚未存在的产品，可以收集其他相关资料通过分析后进行创造性设计。一个产品的设计涉及使用方式、经济性、审美价值等多方面内容，用系统分析、系统综合和系统优化的方法进行产品设计，就是把诸因素的层次关系及相互联系等了解清楚，按预定的产品设计定位综合整理出对设计问题的最佳解决方案。例如家用木椅的设计，首先要根据产品的外部环境(使用者、使用环境等)确定产品定位，即通过家用摇椅为老年人创造舒适的休息方式；然后用系统分析的方法确定实现目标的手段，即摇椅的结构和要素。采用何种结构和要素来实现功能，这是设计的方案，基于设计定位限定的方案所要考虑的因素十分复杂，作为木椅来讲，通常有造型、构造、连接等结构关系和材料、色彩、人体工学、价格等要素特征，这种将功能转化为结构、要素的过程就是系统分析。结构和要素的变化可以使方案呈现出多样化的特征，在多种方案中，需要在错综复杂的要素中寻找一种最优的有序结构，即特定的"方式"来支配各要素，用最符合设计定位的方案形成新产品，这个

过程就是系统综合和系统优化。整个系统设计行为是通过"功能—结构—要素"的系统分析和"要素—结构—功能"的系统综合和系统优化，形成新产品的过程。

体现产品设计系统思维的方案草图通常会从设计细节和内容的具体性去着力表现，产品爆炸图和多方案系列设计图是常见的手法。产品设计系统思维表现作品如图3.20～图3.33所示。

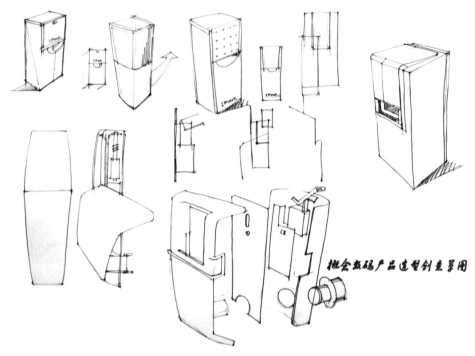

图3.20　产品设计系统思维表现作品(1)(多方案系列设计图)　王强

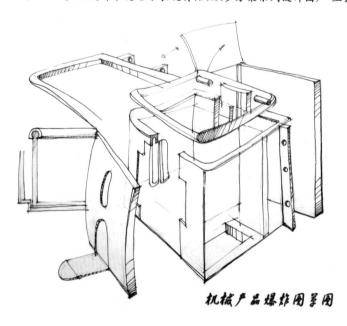

图3.21　产品设计系统思维表现作品(2)(产品爆炸图)　王强

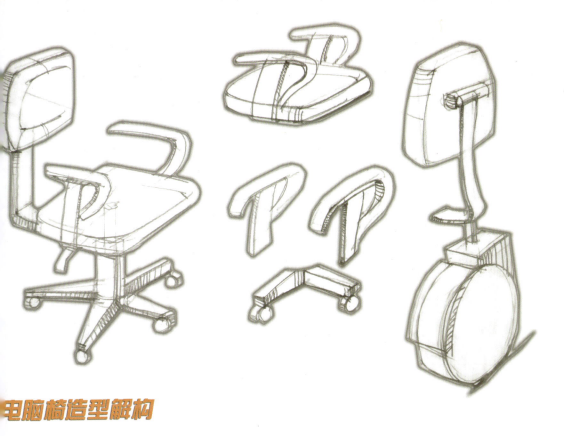

电脑椅造型解构

图3.22 产品设计系统思维表现作品(3) 王强

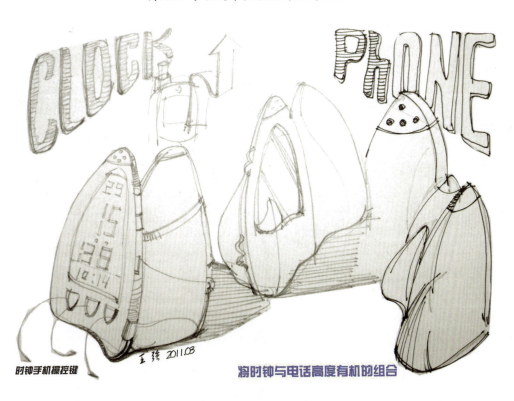

时钟手机操控键　　　将时钟与电话高度有机的组合

图3.23 产品设计系统思维表现作品(4) 王强

第三章 产品设计思维与表达

设计思维与表达

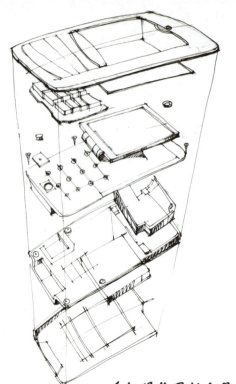

手机爆炸图创意草图

手机设计方案

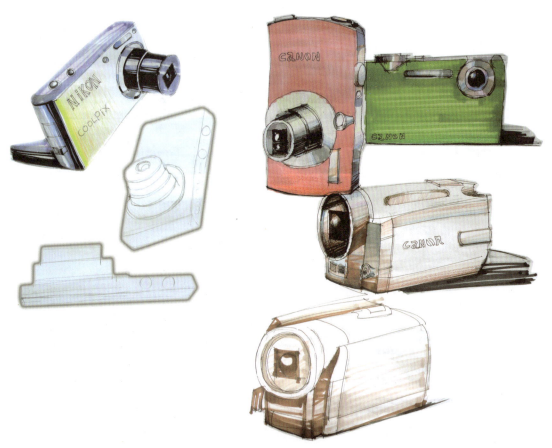

图3.24 产品设计系统思维表现作品(5) 王强

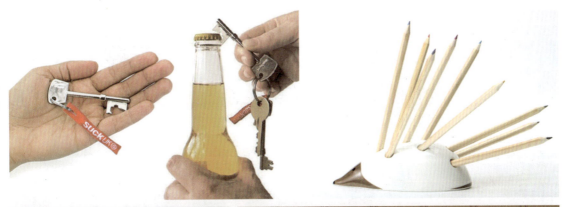

图3.25　产品设计系统思维表现作品(6)

设计思维与表达

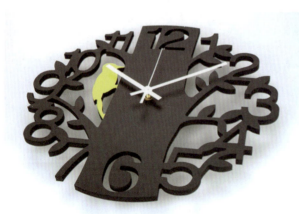

图3.26 产品设计系统思维表现作品(7)

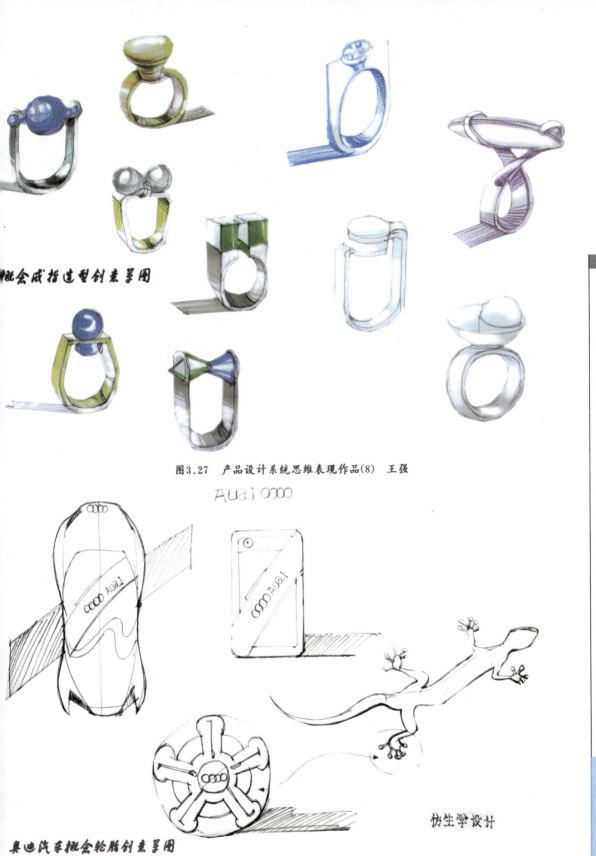

图3.27 产品设计系统思维表现作品(8) 王强

图3.28 产品设计系统思维表现作品(9) 王强

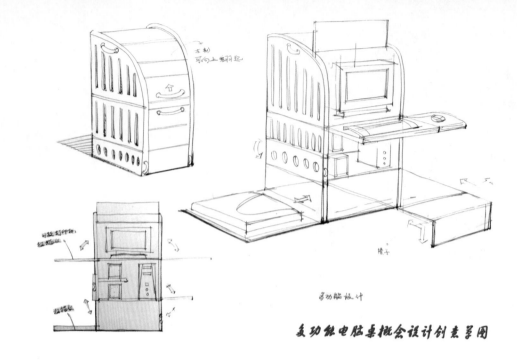

多功能电脑桌概念设计创意草图

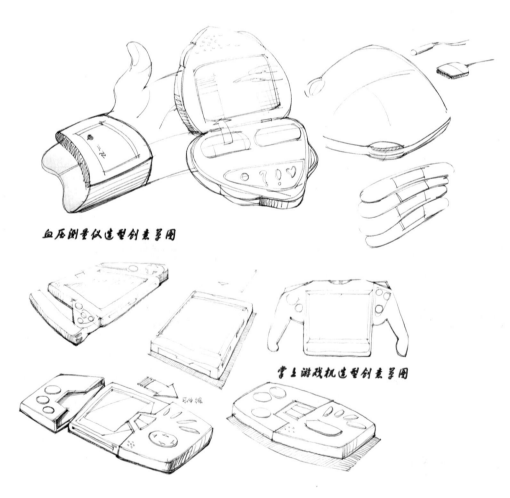

血压测量仪造型创意草图

掌上游戏机造型创意草图

图3.29 产品设计系统思维表现作品(10) 王强

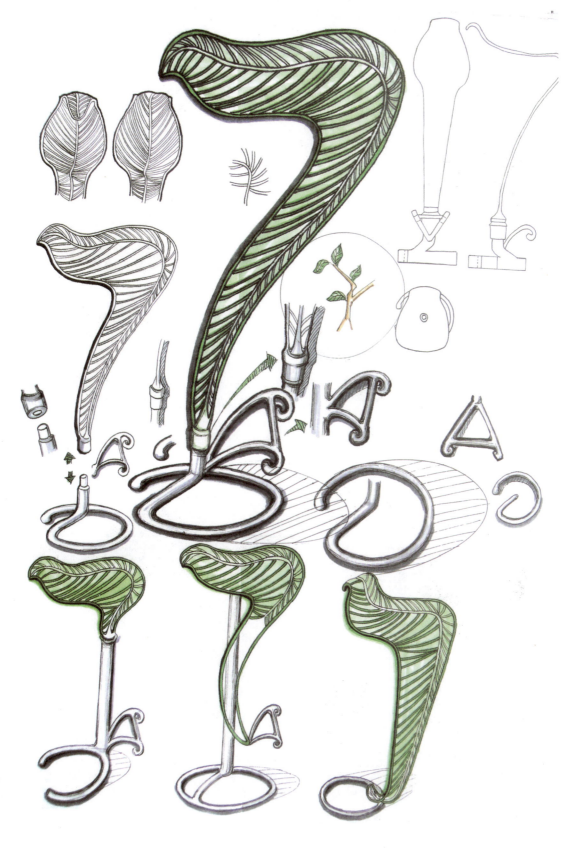

图3.30 产品设计系统思维表现作品(11)

设计思维与表达

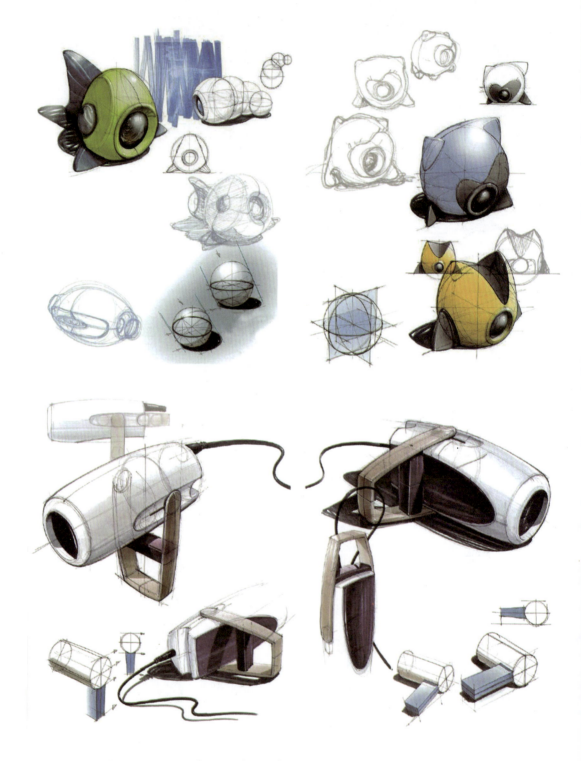

图3.31 产品设计系统思维表现作品(12)

图3.32 产品设计系统思维表现作品(13)

第三章 产品设计思维与表达

图3.33 产品设计系统思维表现作品(14)

二、产品设计中的绿色思维论

近年来绿色设计、绿色产品、绿色食品、绿色工业等词在各个行业中耳熟能详，绿色也成为产品时代特征之一。北京2008奥运会也提出了绿色奥运的口号。不管是什么产品，只要和绿色联系起来，就能脱胎换骨，在竞争中立于不败之地。但是绿色产品的真正含义是什么，似乎被人们所忽略而变得模糊了。

1. 绿色产品设计的含义

绿色的内涵很多，例如象征生命、和平、春天、大自然、安全、天然、环保、理想等。绿色产品设计主要是指对具有环保和节能效果的工业产品所进行的设计和研发。

2. 绿色产品设计的内容

绿色产品设计的内容包括很多，在产品的设计、经济分析、生产、管理等阶段都有不同的应用，这里我们着重将设计阶段的内容作以分析。

1) 绿色材料的选择与管理

所谓绿色材料是指可再生、可回收，并且对环境污染小，低能耗的材料。我们在设计中应首选环境兼容性好的材料及零部件，避免选用有毒、有害和辐射特性的材料。所用材料应易于再利用、回收、再制造或易于降解，提高资源利用率，实现可持续发展。另外，还要尽量减少材料的种类，以便减少产品废弃后的回收成本。

2) 产品的可回收性设计

可回收性设计就是在产品设计时要充分考虑到该产品报废后回收和再利用的问题，即它不仅应便于零部件的拆卸和分离，而且应使可重复利用的零件和材料在所设计的产品中得到充分的重视。资源回收和再利用是回收设计的主要目标，其途径一般有两种，即原材料的再循环和零部件的再利用。鉴于材料再循环的困难和高昂的成本，目前较为合理的资源回收方式是零部件的再利用。

3) 产品的装配与拆卸性设计

为了降低产品的装配和拆卸成本，在满足功能要求和使用要求的前提下，要尽可能采用最简单的结构和外形，组成产品的零部件材料种类尽可能少。并且采用易于拆卸的连接方法，拆卸部位的紧固件数量尽量少。

4) 产品的绿色包装设计

产品的绿色包装设计主要有以下几个原则。

（1）材料最省，即绿色包装在满足保护、方便、销售、提供信息的功能条件下，应是使用材料最少而又文明的适度包装。

（2）尽量采用可回收或易于降解、对人体无毒害的包装材料。例如纸包装易于回收再利用，在大自然中也易自然分解，不会污染环境。因而从总体上看，纸包装是一种对环境友好的包装。

（3）易于回收利用和再循环。采用易于回收、重复使用和再循环使用的包装，提高包装物的生命周期，从而减少包装废弃物。

3. 绿色产品设计思维的延伸概念

绿色产品设计的出发点主要是在技术层面上，从环境保护、节约能源的角度出发，这是"自然为本"的设计思想的反映，也体现了现代设计师的道德和社会责任心的回归。但是，绿色设计又不应该仅仅停留在技术层面上，更应该体现在设计的思维和原则上。绿色产品设计是在设计观念上的一次变革，要求设计师以一种更负责的方法去设计更加简洁、长久、完美的产品。例如1994年，菲利普·斯塔克为法国一家公司设计的"绿色电视"，除了

在技术上选用了一种可回收性材料外,在造型和风格上,也体现了简约、持久、安全的"绿色"感觉。

绿色产品设计思维的延伸概念主要体现在人性化设计理念上,即"设计以人为本"。人性化设计要求以人为核心进行设计思考。"以人为本"不单单是指个体的人,更包括整体的人群,即社会的人、环境的人、宏观的人类。从这一点出发,"自然为本"实际上和"以人为本"是异曲同工的。在以往的产品设计中,由于过分强调了个体的人、小范围的人,忽略了宏观的人类乃至整个社会和自然环境,从而导致了资源匮乏、污染严重等种种问题的出现。

绿色产品设计思维创意在草图表现创作过程中往往会更多地使用一些植物、动物及贴近自然的元素去创意,设计者也可以在创意设计草图中更多地找寻这些方面的图形意象。绿色产品设计思维创意作品如图3.34~图3.36所示。

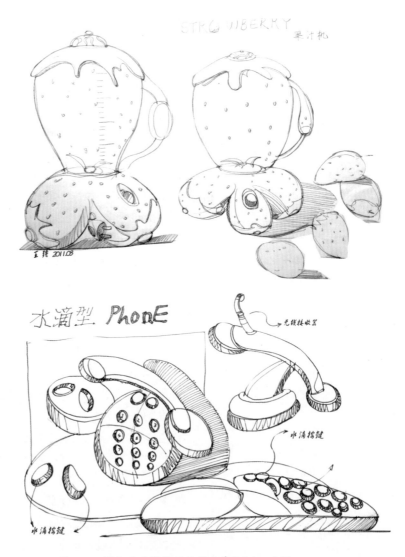

图3.34 绿色产品设计思维创意作品(1) 王强

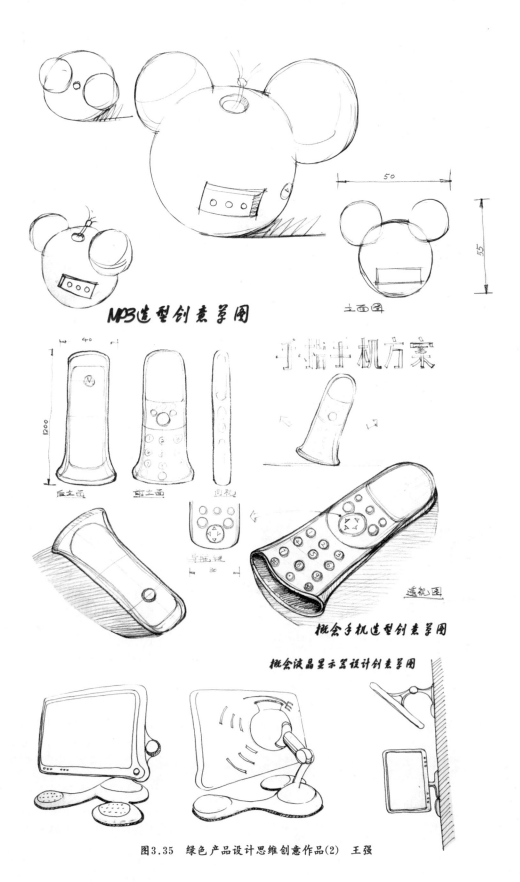

图3.35 绿色产品设计思维创意作品(2) 王强

第三章 产品设计思维与表达

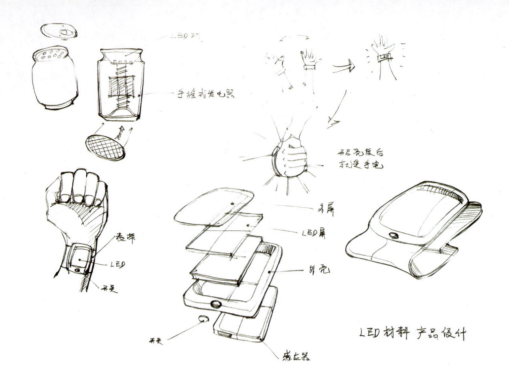

三、产品设计中的亲和性设计概念

在高科技日益发展的数字化时代,众多的数字信息和机器一样的产品充斥着人们的生活。在渴望追求富有活力的生活情趣来激荡心中的生活热情的同时,人们更需要一种物质与精神相平衡的生存方式,亲和性正是以此为背景而产生的。亲和性是具有相对独立性的概念,并非仅作为产品附加值的内容而存在,其操作手段也不是在几乎已成型的状态上"进行添加"的方式,而是以一种全局性的思路贯穿于设计过程的始终。

1. 亲和性设计产生的原因

1) 亲和性是人们对设计的内在需求

设计的目的在于满足人自身的生理和心理需求,因而需求成为设计的原动力。需求不断推动设计向前发展,影响和制约着设计的内容

图3.36 绿色产品设计思维创意作品(3) 王强

和方式。美国行为科学家马斯洛提出的需要层次论，提示了设计亲和性的实质。

马斯洛认为人类需求从低到高分成五个层次，即生理需求、安全需求、社会需求（归属与爱情）、尊重需求和自我实现需求。这五个层次是逐级上升的，当下级的需要获得相对满足以后，上一级需要才会产生。对设计而言，从简单实用到除实用之外蕴含有精神层面因素的亲和性，所走的路正是这种层次上升理论的反映。

产品设计在满足人类高级的精神需要、协调、平衡情感方面的作用是毋庸置疑的。因而设计的亲和性因素的注入，绝非设计师的心血来潮，而是人类需要的特点对设计的内在要求。

2) 亲和性是产品设计发展的重要趋势。

在产品发展早期，设计往往单纯强调产品功能性的实现而显得生涩，在消费者看来产品只是作为一种纯粹物质性的东西而存在的，它们与人所面对的活动对象的关系最为亲近而同人的关系却显得最为遥远。随着产品设计的外围条件及设计意识的不断发展，设计水准不断提升，设计充分实现了产品的实用性和使用性，且不再强化为一种"纯粹物质性"的意义，而是立足于满足人们精神世界的需求。产品特征可充分反射出消费者自身独特的品位与情趣感受，由此成为人们不可或缺的"亲密伙伴"，与消费者之间形成一种互相衬托、互相辉映的关系。目前许多个性的消费电子产品，例如移动电话、数码随身听、移动存储等，已经基本达到"道具"这一层次的状态，相信还会有更多的产品逐渐发展到乃至不可避免地超越这一层次。

2．产品设计中的亲和性体现

1) 体现在产品的造型上

设计的本质和特性必须通过一定的造型而得以明确化、具体化和实体化。以往人们称设计为"造型设计"，说明了造型在设计中的重要性。作为用户所能感受的第一印象，产品的外观体现了亲和性设计的第一个直观环节。一个出色的产品设计一定是兼顾了美观和实用两个重要因素，即既能为用户带来出色的视觉愉悦感，又能保持便捷的操控体验，并且获得良好的使用感受。以MP3为例，在彩屏化、轻薄化、小巧化成风的今天，其操控的方便性及保持良好的电池续航能力显然是衡量外观设计优劣的重要标准。除了要符合使用者的心理，产品的造型也应符合中国传统的审美情趣。美观大方、造型独特，利于培养使用者高尚的审美情趣，也符合当今消费者个性化的需求。

2) 体现在产品的功能上

数字时代的特色，使得产品一再倡导其功能的明确性，使用的高效率，以及多样化和自主性，少了程式化的功能方式，给人们以更广阔的使用空间。拿阅读信息的媒介和载体来说，纸质的报纸杂志显然已无法满足需要"筛选信息、存储、删除、下载相关内容，同时要便于携带"等要求，于是飞利浦公司专门针对时尚青年开发了电子杂志(Electronic Journal)。它由柔韧的液晶屏幕构成，可折卷展开，携带方便，满足了现代人在现代社会的需求。传统的媒介通过全新方式技术提供给人们，就像人们从穿布鞋到穿皮鞋，从奔腾Ⅲ升级到奔腾Ⅳ一样，可以从容接受。这也正是数字时代产品亲和性所具有的独特含义。

3．实现产品设计亲和性的途径

回顾一下良好用户体验的构建过程：任何一个产品首先解决的问题应该是"有用"（于用户、于市场、于品牌有用）；然后是这个产品是否"易

用"(起码要符合用户的基本学习能力，保证产品运行的基本性能)；最后才是以更多的基础去传达出"友好的、富有独特品牌气质的产品形象"(视觉是这里最重要的一个传达手段)。

具体来说产品设计的亲和性可以从以下几方面入手。

1) 把握形式要素

产品任何一种特征内容或含义都必须通过产品本身来实现，而要体现产品的亲和性，就得从产品的要素上着手，这些要素包括造型、色彩、材料等。产品设计中的造型要素是人们对设计关注点中最重要的一方面，在"产品语意学"中，造型是最重要的象征符号。1994年意大利设计师设计推出的Lucellino壁灯，模仿了小鸟的造型，灯盏两旁安上了两只逼真的翅膀，在高科技产品中带进了温馨的自然情调，一种人性化的氛围扑面而来。

色彩在产品设计中必须借助和依附于造型才能存在，必须通过形状的体现才具有具体的意义。但色彩一经与具体的形状相结合，便具有极强的感情色彩和表现特征，具有强大的精神影响力。针对不同的消费群和不同的使用场合，颜色的选择非常重要。如婴儿用的座椅和小学生做功课用的椅子的颜色可以鲜艳一些，这样更适合他们的心理和成长需要。

材料的人性化设计对于当今绿色设计和环保设计具有十分重要的意义。选择可循环利用和便于加工处理的材料十分重要，因为人类的资源越来越缺乏，人们要合理利用有限的资源，在设计选择材料时要节约。

2) 贴近用户需求

人们之所以有对产品的需求，就是要获得其使用功能。好的使用功能对于一个成功的产品设计来说非常重要。如何使设计的产品的功能更加方便人们的生活，更多地考虑到人们的需求，是产品设计的一个重要出发点。如超级市场的购物车架上加隔栏，有小孩的购物者在购物时可以将小孩放在里面，从而使购物更方便和轻松。

此外，产品设计不仅要满足人们的基本功能需要，而且要满足现代人追求轻松、幽默、愉悦的心理需求。英国Priestman Goode设计咨询公司曾设计出一款电扇，和人们以往的想象完全不同是它的扇片是由布做成的，设计灵感来自帆和风筝。同以往的风扇一样的地方在于，它能送来阵阵微风，不同的是再也不用担心手被夹伤，它是完全安全的。扇片可以在洗衣机里清洗，在不用的时候扇片垂下，一点也不占地方。风扇不再是冰冷的机器，变成了带给人们乐趣的玩伴。

芬兰著名设计师约里奥·库卡波罗曾经说过："真正的设计师的作品不应该是一种疯狂的、无用的东西。"在今天，人们更迫切地需要形态美观、功能良好、充满人文关怀和环境意识的产品。在通过形式、功能、情感等一系列因素的不断注入后，设计物被赋予了情趣和生命，产品的亲和性正是这样被体现出来，形成人性化的重要视角。

产品亲和性设计概念在草图表达的过程中更多的会寻找一些能够充分体现产品与使用者之间人机匹配的图形意象，图纸上会出现人的手、脚、头部和躯干等身体部分与产品连接和使用的图像，这样能更好地说明产品的亲和性和人机匹配效果。

产品亲和性设计思维创意作品如图3.37～图3.50所示。

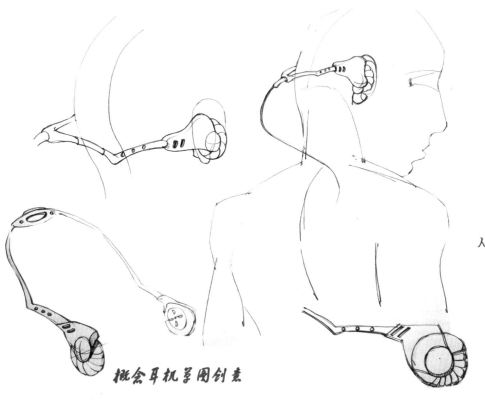

图3.37 产品亲和性设计思维创意作品(1) 王强

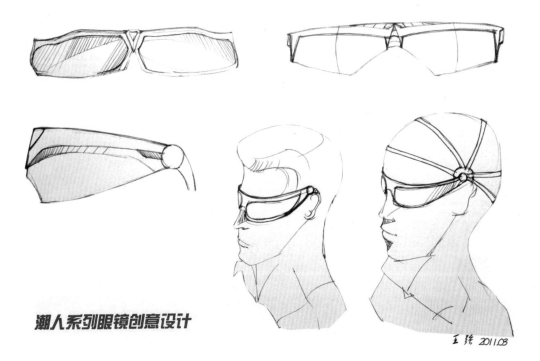

图3.38 产品亲和性设计思维创意作品(2) 王强

第三章 产品设计思维与表达

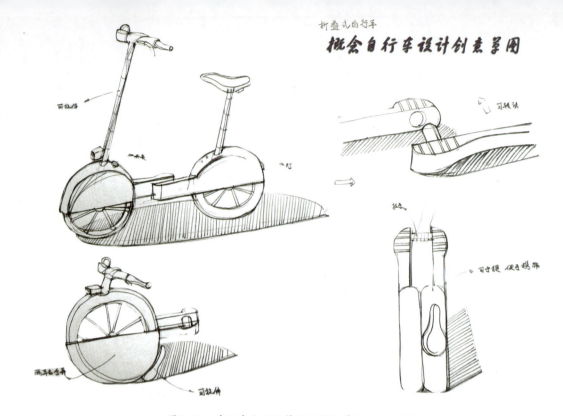

图3.39 产品亲和性设计思维创意作品(3) 王强

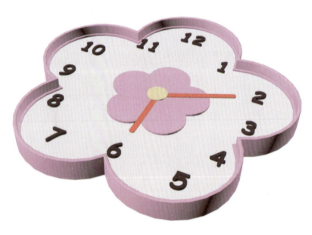

专利情况说明：
本设计的创意是将挂钟的外形设计成梅花形状，使外形看上去更具视觉美感，更加贴近生活。
专利发明人：文健、庞明超、刘圆圆、梁志

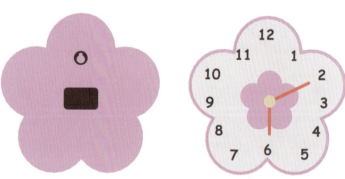

图3.40 专利产品设计作品(1) 文健

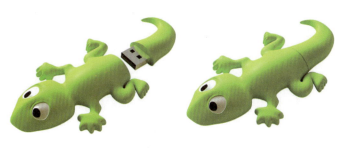

专利情况说明：
设计创意来自"壁虎断尾"这一常见的生物学现象与仿生学设计的结合，断尾处被设计成U盘的闭合口，显得自然而又有情趣。
专利发明人：文健、林怡标、张双

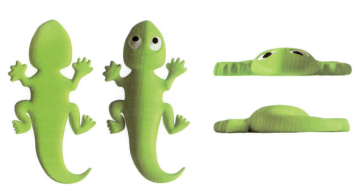

图3.41　专利产品设计作品(2)　文健

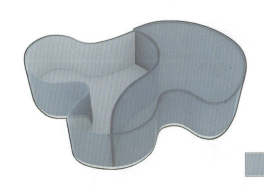

专利情况说明：
本设计打破了传统瓜子盒方形或圆形的基本形式，而采用波浪形，使盒子的外形更具动感。另外，半开半合的设计也方便倾倒垃圾。
专利发明人：文健、蒋嘉文、鄢维峰、胡娉

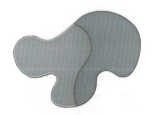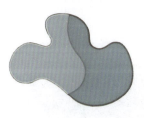

图3.42　专利产品设计作品(3)　文健

第三章　产品设计思维与表达

103

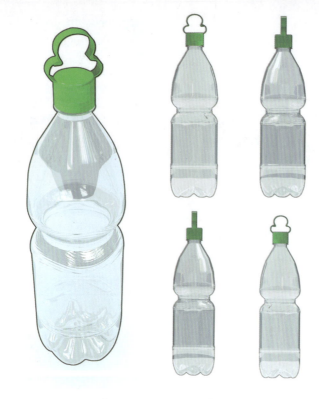

专利情况说明：
本矿泉水瓶的设计主要的亮点在两处，一是瓶身的凹凸设计使手握水瓶时更加容易着力；二是瓶盖的梅花扣设计即方便提扣，又可以悬挂在背包上挂扣。

专利发明人：文健、林怡标、黎志宾

图3.43　专利产品设计作品(4)　文健

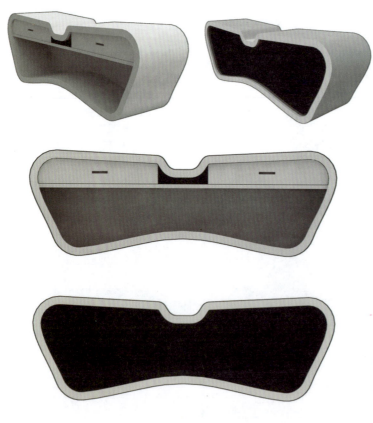

专利情况说明：
本前台的造型是专为眼镜店量身定做的设计，整个前台的外形酷似一个眼镜，诠释了眼镜店的商业主题。

专利发明人：文健、胡明 、蒋晓云

图3.44　专利产品设计作品(5)　文健

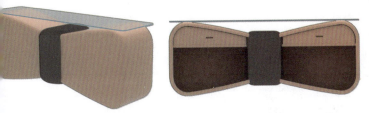
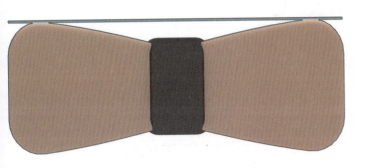

专利情况说明：
本前台是专门为领带和领结专卖店量身设计的样式，其一目了然的造型直观地诠释了商业的主题。
专利发明人：文健、胡明、蒋晓云

图3.45　专利产品设计作品(6)　文健

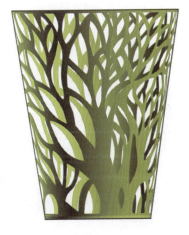

专利情况说明：
本设计将树枝的造型与垃圾篓的外形有机地结合起来，给人以清新、自然的视觉感受。
专利发明人：文健、梁志坚、张双

图3.46　专利产品设计作品(7)　文健

第三章　产品设计思维与表达

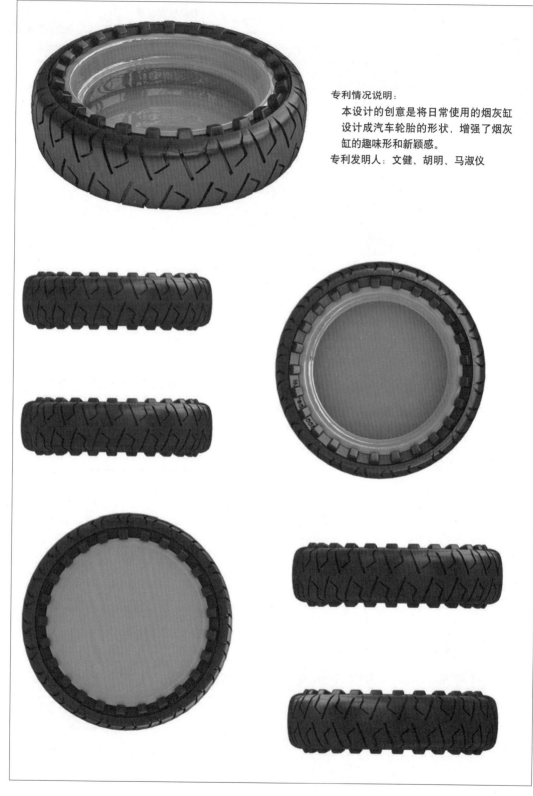

图3.47　专利产品设计作品(8)　文健

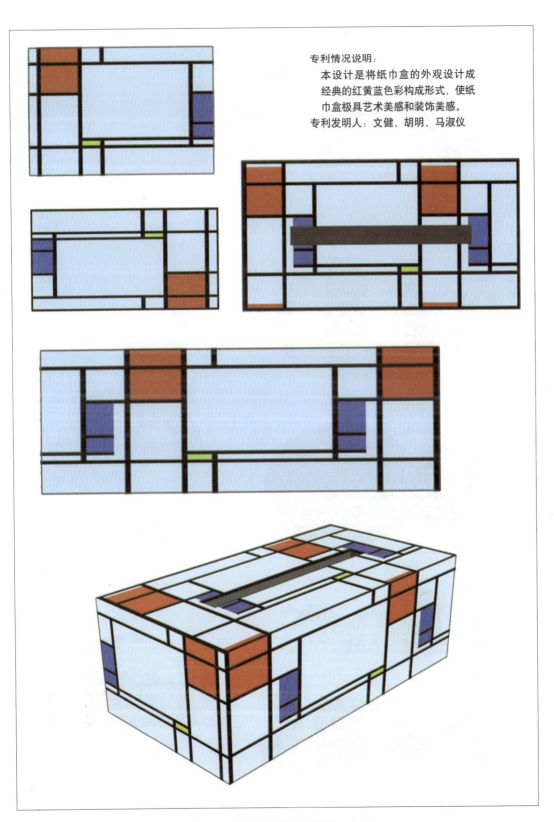

图3.48 专利产品设计作品(9) 文健

设计思维与表达

图3.49　专利产品设计作品(10)　文健

专利情况说明：
 本设计的创意元素为带有中式传统风韵的旗袍和墨竹图案，整个外形酷似一个亭亭玉立的女子，极具形式美感。
专利发明人：文健、庞建峰、胡娉

生产出来的成品模型

图3.50　专利产品设计作品(11)　文健

第三章　产品设计思维与表达

思考与训练

1. 产品设计思维与表达的工作流程主要有哪几个步骤？
2. 绘制5幅产品设计思维与表达图。
3. 什么是产品设计的系统思维方式与表达？
4. 什么是绿色产品设计？
5. 绘制5幅具有亲和性的产品设计图。

第四章　图形设计思维与表达

图形是指以几何线条和几何符号等反映事物各类特征和变化规律的图面形式。图形在视觉传达领域具有独特的优势，图形不仅可以直观地表达情感，给人留下深刻印象，还可以跨越国家、民族和年龄的界限实现非语言的沟通。

一、图形设计思维与表达的基本概念

图形设计思维与表达是指把图形通过大脑的再组合进行创意性的设计并表达出来，进而达到传递信息作用的创造性活动。它要求以自己独特的图形语言准确又清晰地表达设计的主题，以最简洁有效的元素来表现富有深刻内涵的主题。图形设计思维与表达的核心是设计创意。爱因斯坦说："想象力比知识更重要，因为知识是有限的，而想象力概括世界上的一切，推动着进步，并且是知识进化的源泉。"没有想象力，艺术会显得枯燥乏味，没有感染力。图形设计创意思维训练正是开拓大脑的想象力，发掘本能的、潜在的设计能力。

想象和联想思维在创意中是非常重要的部分，决定了艺术设计作品的成功与否。独特的思维角度是设计者必备的专业能力，与时俱进是设计者应该遵循的原则。设计思维不是与生俱来的，它是在后天的设计和生活实践中训练和总结出来的设计方法和设计技巧的汇总，设计思维必须经过有意识的培养和训练，需要设计者具备敏锐的观察力和丰富的想象力，而这些都来源于对大脑思维模式的改变。设计思维的本质和核心是创意，是发现，是一种新的创造。

图形设计思维与表达设计作品如图4.1和图4.2所示。

图4.1　图形设计思维与表达设计作品(1)　中国传统创意图形

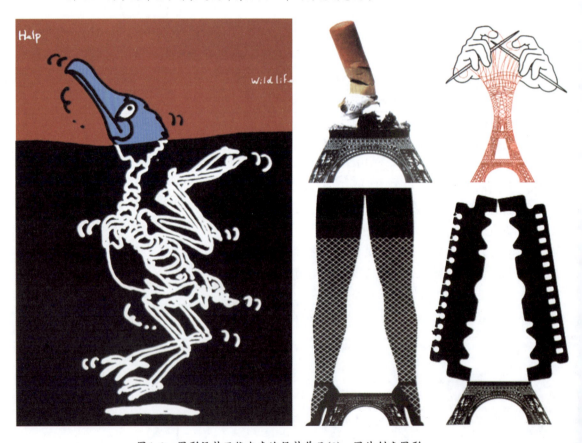

图4.2　图形设计思维与表达设计作品(2)　国外创意图形

二、图形设计思维与表达方法

1. 常规思维图形设计法

常规思维又称逻辑思维,是指在一个固定的范围内应用由此及彼、由表及里的思路进行图形设计的方法。

2. 逆向思维图形设计法

逆向思维图形设计法是指由结果向原因推演,因果关系倒置的图形设计的方法。

3. 反常思维图形设计法

反常思维具有偶然性的思维质变。这种思维方法是从事物的相反方面提出假设,依据事物间的对立关系而构成联想,把问题异化,用超出常理的构思去获取新的视觉形象的图形设计的方法。

4. 发散思维图形设计法

发散思维图形设计法是指把问题"点"引向问题"面"。由原创意点引出另一个或数个二次创意点,再以这些二次创意点为原点引出更多的创意点,并循着向四周辐射的各种路线思考的图形设计的方法。发散思维图形设计作品如图4.3～图4.5所示。

5. 寓意和象征图形设计法

寓意是指借其他事物来寄托本意的思维方法,寓意的表达主要依靠借题发挥的手法;象征是指通过某种具体可以感知的形象或符号,表现某一事物的本质或内涵以及与之相似或相近的概念、思想和感情的思维方法。象征的表达主要依靠哲理和暗示性。

6. 想象和联想图形设计法

想象是指在原有感性形象的基础上创造出新形象的思维方法;联想是指从一个事物的观念推想到另一个事物的观念的思维方法,又称"观念的联合"。图形设计思维中运用最多的方法就是联想思维。联想包括形象联想和意向联想。形象联想是指由一种物象的造型而引发的对与之相似的形态的物象联想。如以条形码为基本形产生联想,可以联想到与条形码的形象基本吻合的许多产品,如图4.6和图4.7所示。意象联想是指把表面不相干的事物透过现象看到本质,把本质之间共性的东西进行组合的意念想象。如影子的联想,将物象的投影进行相关的意向联想,创造出许多与物象有内在本质联系的新形象。如图4.8所示。

设计思维与表达

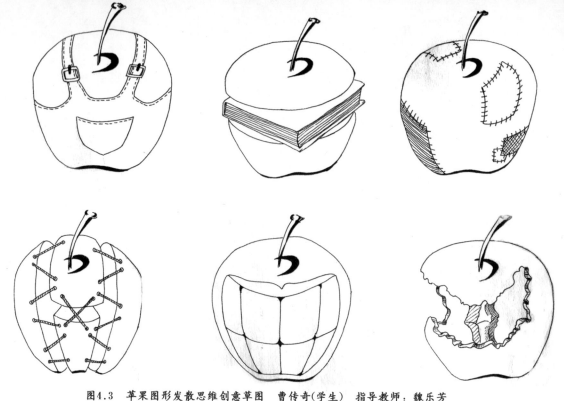

图4.3 苹果图形发散思维创意草图　曹传奇(学生)　指导教师：魏乐芳

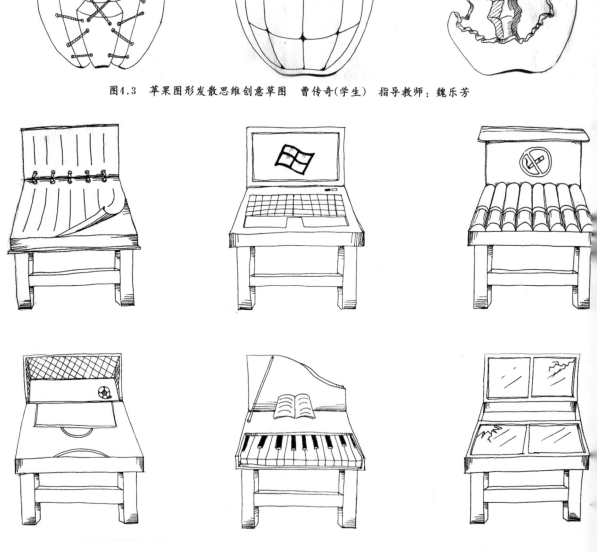

图4.4 椅子图形发散思维创意草图　曹传奇(学生)　指导教师：魏乐芳

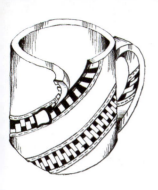 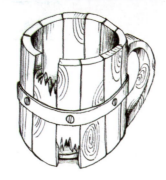 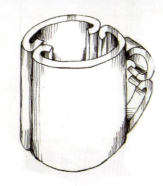

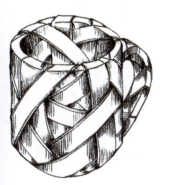 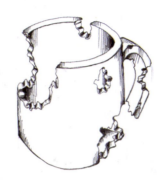

图4.5　杯子图形发散思维创意草图　曹传奇(学生)　指导教师：魏乐芳

根据"条形码"展开的创意.

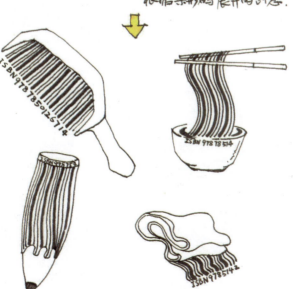

图4.6　条形码思维创意草图(1)　文健

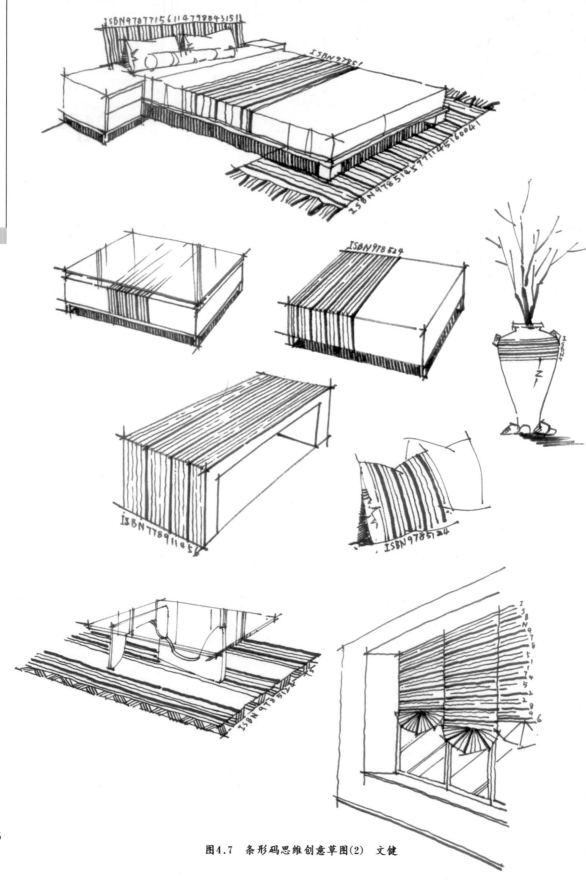

图4.7 条形码思维创意草图(2) 文健

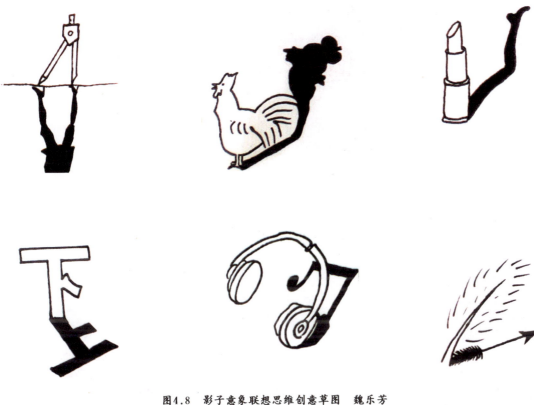

图4.8　影子意象联想思维创意草图　魏乐芳

三、图形设计思维与表达学习的意义和方法

图形设计思维与表达是从事艺术设计工作人员必备的专业技能。它不仅可以提升设计者的创意能力和设计能力，而且可以开发设计者的大脑，提升设计者的综合能力。经常性地进行图形设计思维与表达练习，将表面看起来似乎不相干的两个物体进行结合和联想，找到相同的属性和内在连接点，可以使我们的创造力大大提高。

图形设计思维与表达要求设计者时刻对生活中的事物保持新鲜想法，到生活中收集设计灵感和设计素材，并且以视觉符号形式表达记录下来。这是初学者掌握基本设计语言和表现技巧的关键。图形设计思维与表达主要通过速写的方法记录素材，表达时抓住物象的主要造型特征就可以了，不需要描绘太多的细节。

图形设计思维与表达作品如图4.9～图4.30所示。

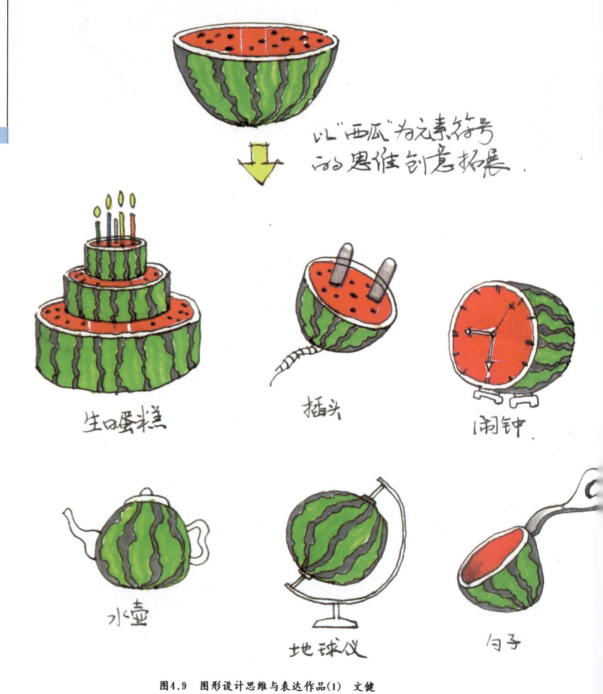

图4.9 图形设计思维与表达作品(1) 文健

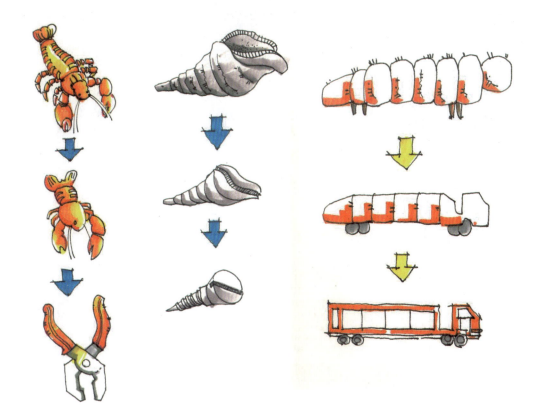

图4.10　图形设计思维与表达作品(2)　文健

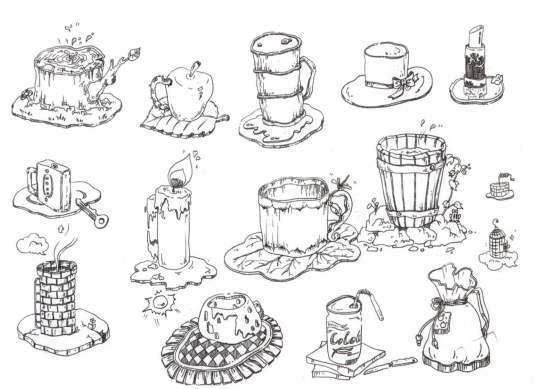

图4.11　图形设计思维与表达作品(3)　学生作品

设计思维与表达

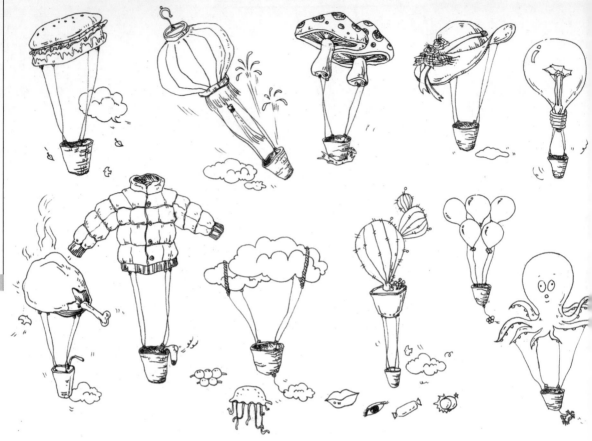

图4.12　图形设计思维与表达作品(4)　学生作品

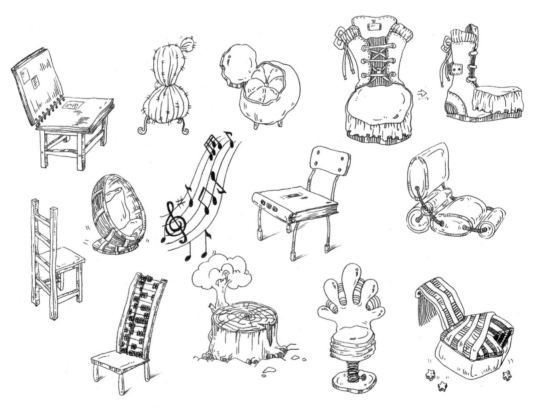

图4.13　图形设计思维与表达作品(5)　学生作品

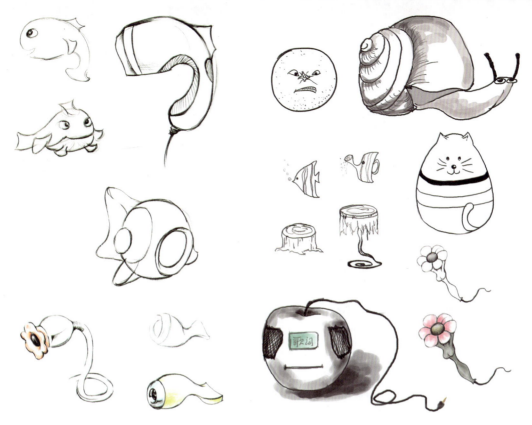

图4.14 图形设计思维与表达作品(6) 魏乐芳

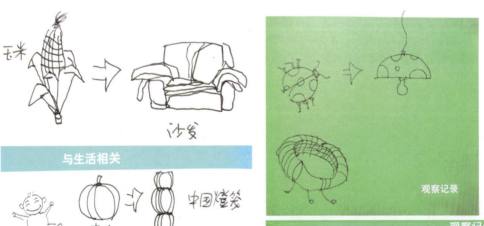

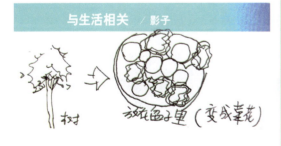

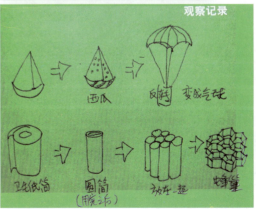

图4.15 图形设计思维与表达作品(7) 关未

第四章 图形设计思维与表达

设计思维与表达

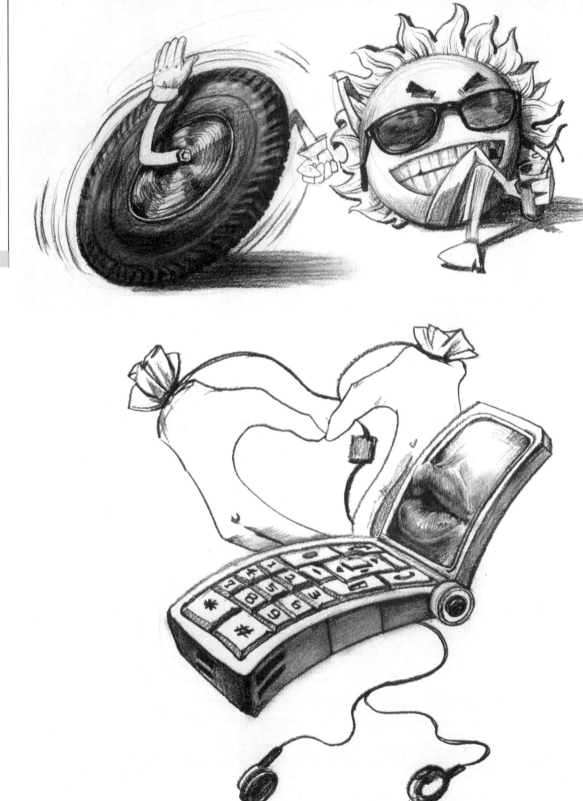

图4.16 图形设计思维与表达作品(8) 学生作品

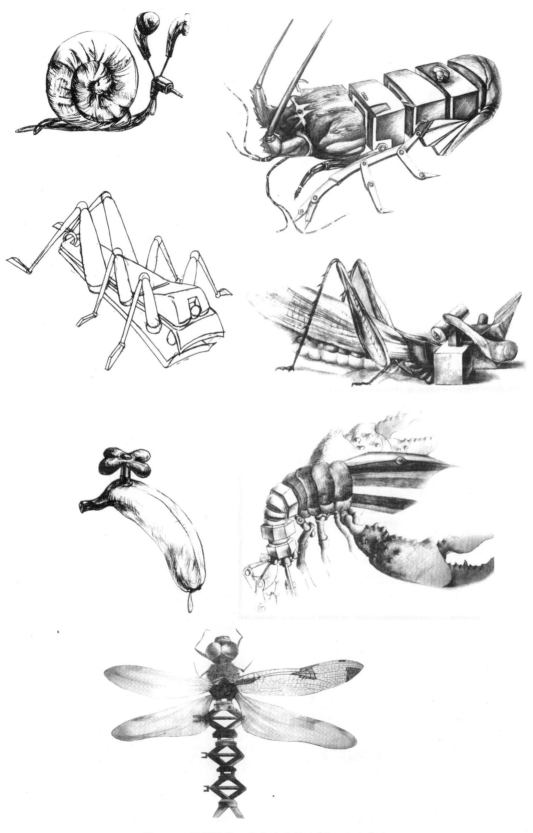

图4.17 图形设计思维与表达作品(9) 学生作品

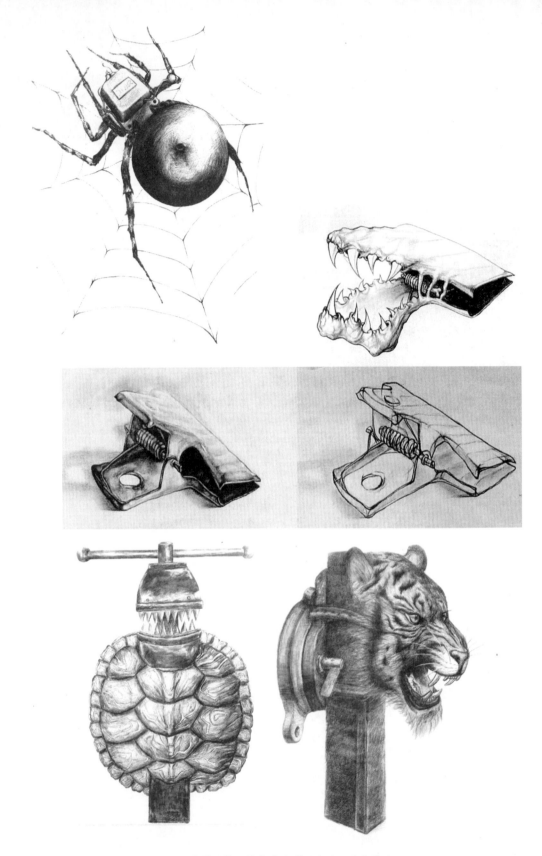

图4.18 图形设计思维与表达作品(10) 学生作品

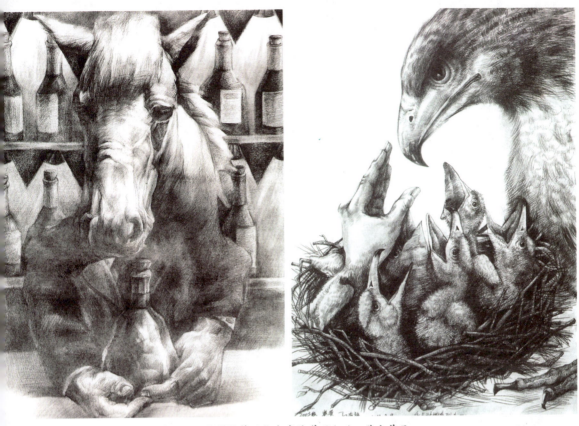

图4.19　图形设计思维与表达作品(11)　学生作品

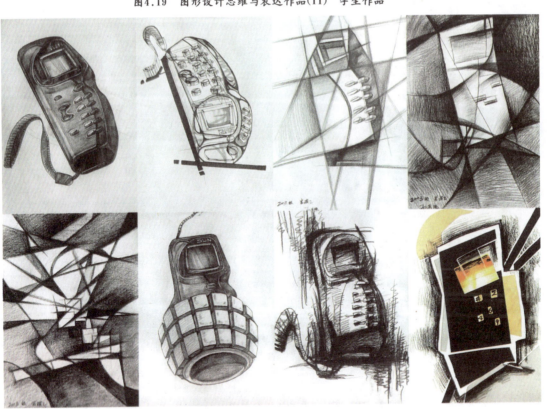

图4.20　图形设计思维与表达作品(12)　学生作品

第四章　图形设计思维与表达

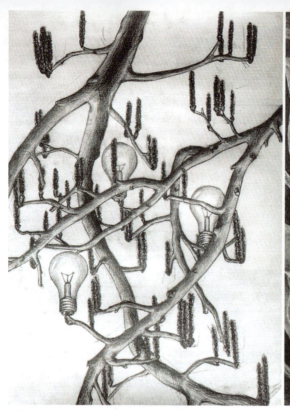
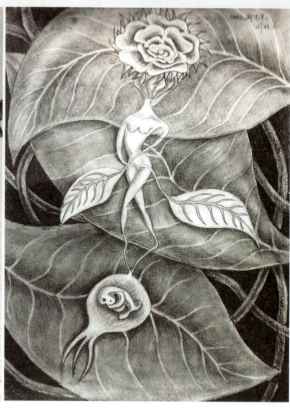

图4.21 图形设计思维与表达作品(13) 学生作品

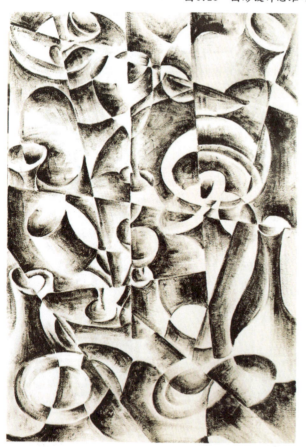
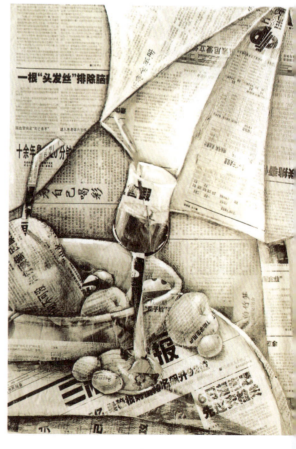

图4.22 图形设计思维与表达作品(14) 学生作品

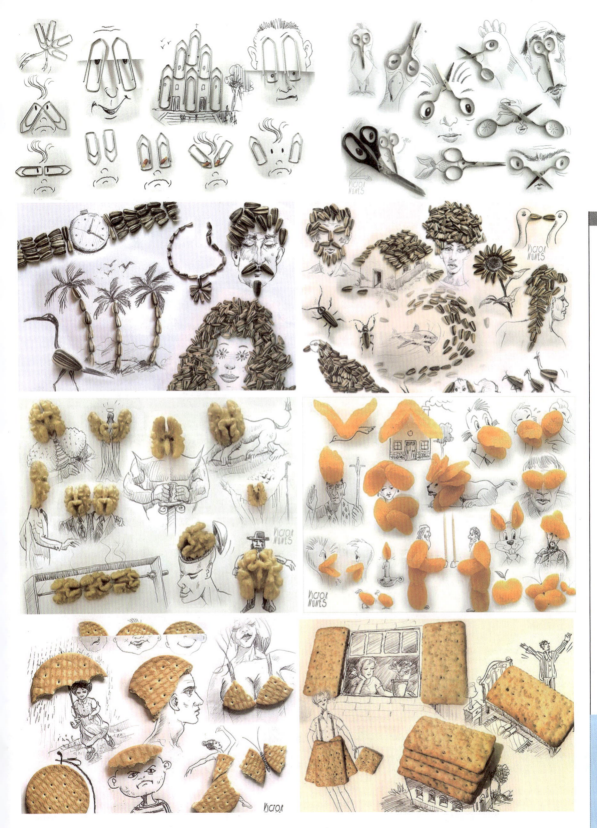

图4.23　图形设计思维与表达作品(15)

第四章　图形设计思维与表达

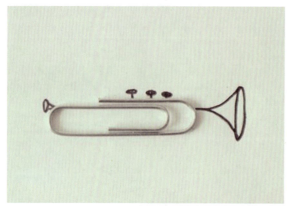
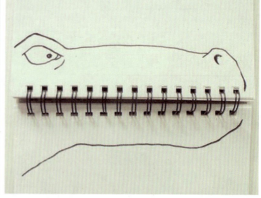

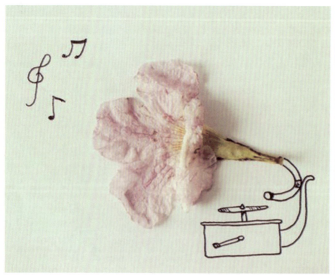
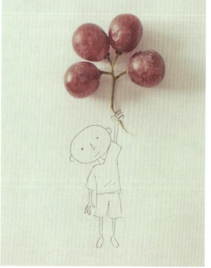

图4.24 图形设计思维与表达作品(16)

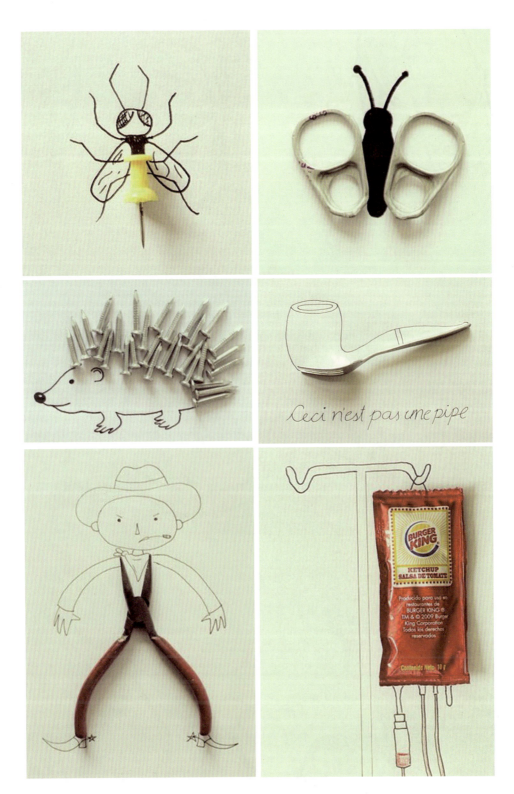

图4.25 图形设计思维与表达作品(17)

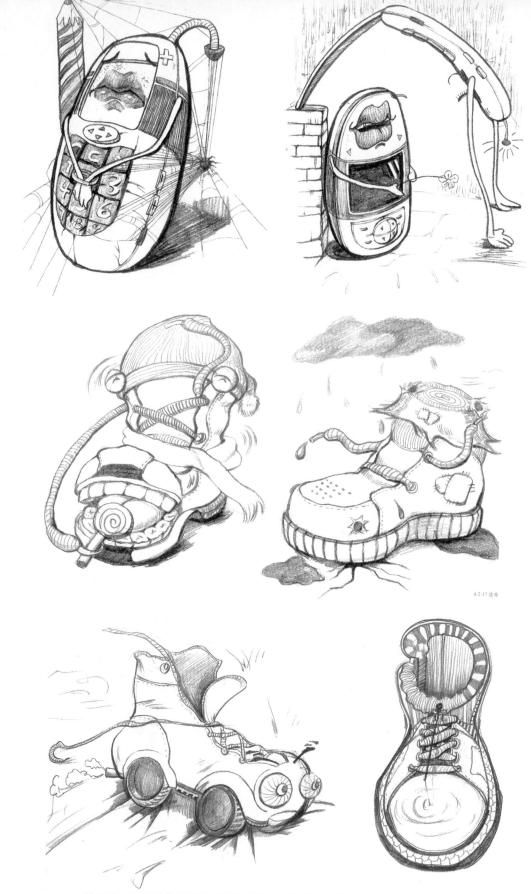

图4.26　图形设计思维与表达作品(18)　陶建、陈希、王娇娇

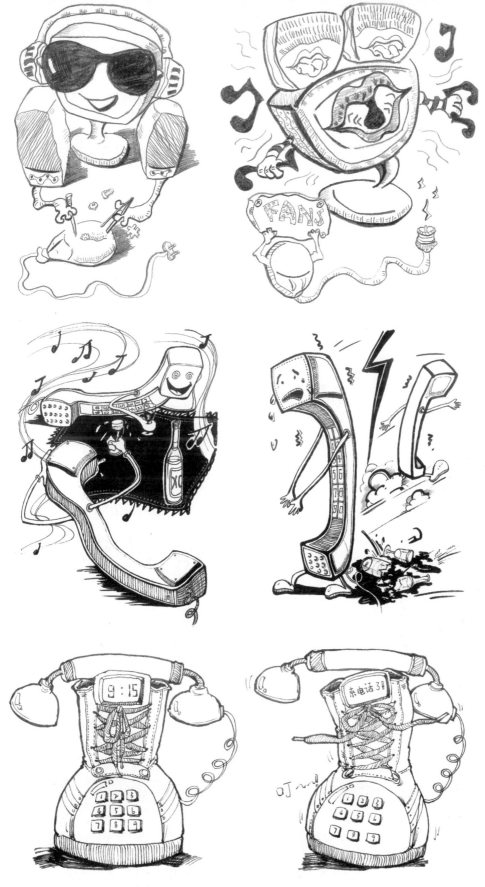

图4.27 图形设计思维与表达作品(19) 何昌邦、寻平立、聂胜兰

第四章 图形设计思维与表达

设计思维与表达

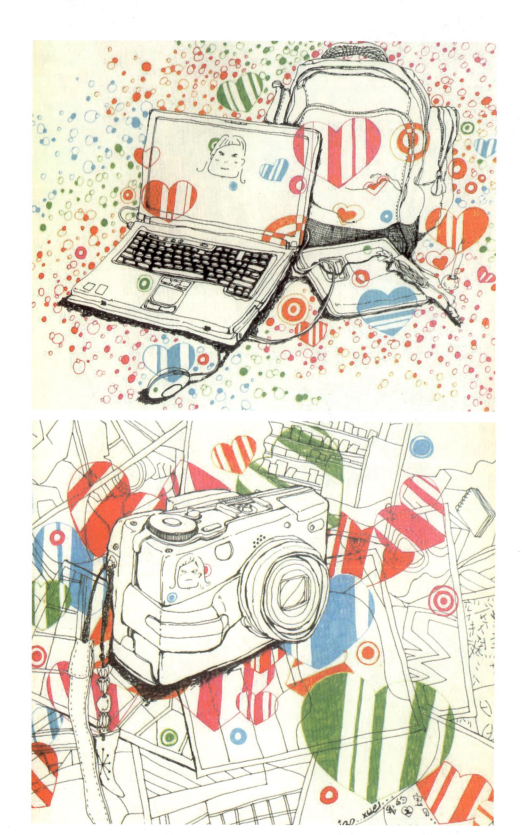

图4.28　图形设计思维与表达作品(20)　郑小雪

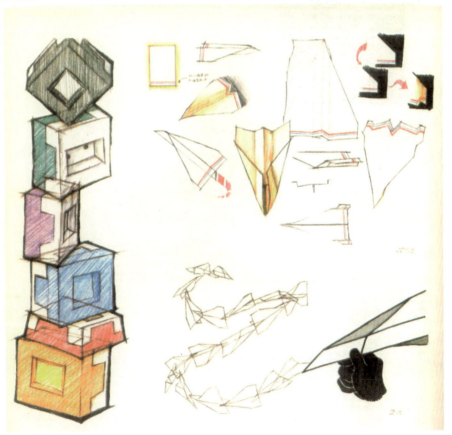

图4.29　图形设计思维与表达作品(21)　杨松耀

第四章　图形设计思维与表达

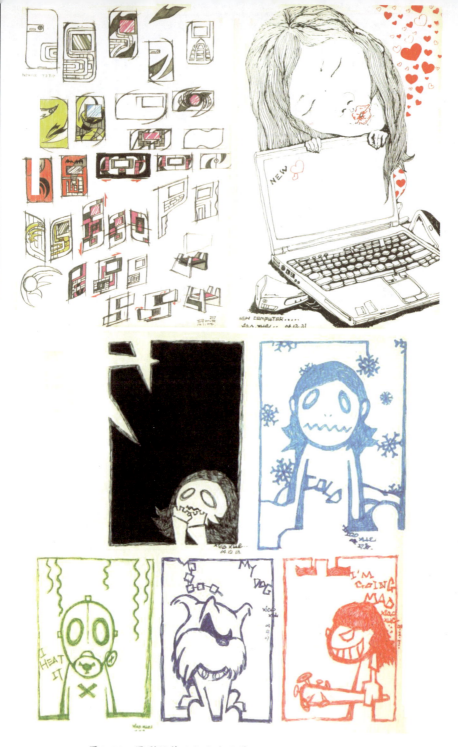

图4.30　图形设计思维与表达作品(22)　郑小雪

思考与训练

1. 什么是图形设计思维与表达？
2. 图形设计思维与表达的方法主要有哪几种？
3. 绘制5幅图形设计思维与表达作品。